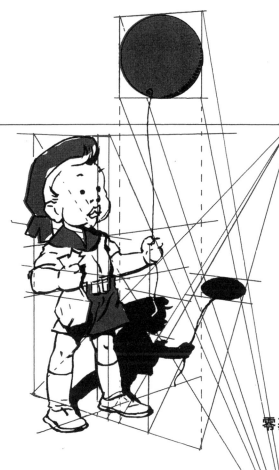

FUN
With
A PENCIL
How Everybody Can
Easily Learn to Draw

素描的樂趣

零基礎也能輕鬆下筆的3大繪畫基本，路米斯素描自學聖經

"Fun with a Pencil is a wonderful drawing instructional book for beginners and aspiring comic book artist. And this is a great reference book for your library."
——***Retrenders***

安德魯・路米斯
Andrew Loomis

林奕伶———譯

Contents

PART 3

畫出人物生活的世界 ————————————— 95

結語

掌握原則，感受創作的悸動 ————————————— 113

獻給所有熱愛繪畫的人

▌為何有這本書？

韋伯字典（*Webster's Dictionary*）給「素描」（drawing）的定義是「勾勒描繪」。這個解釋無法告訴你素描真正令人興奮的「樂趣」，而且它說不定根本不知道。大部分的人即使對素描所知不多，也喜歡畫個幾筆。這種行為始於史前石器時代的穴居人，至今我們依然可以在公共場合的牆上看到。因為繪畫太有趣，又太容易了，如果不能做到更好豈不慚愧了。

你在還小的時候，或許曾在媽媽的木製品和壁紙上塗鴉，在自己的作業簿還有後院圍牆上亂畫。如果這些都沒有做過，那或許就是一面說話、一面在便條紙或電話簿上天馬行空地塗塗抹抹，要不就是畫在桌巾上。有人會給海報上的美女添加鬍子，甚至把雜誌的封面女郎畫成鬥雞眼。我深信一般大眾都熱愛畫畫。這一切都顯示人間充滿未開發的天賦才華。事實上，幾乎所有人都有衝動，只是沒有能讓我們的能力得以發揮的知識。

多年來在專業領域的工作期間，我嘗試找出最簡單也最實用的方法，能快速又精準地畫出素描，而且錯誤最少。我發現我必須克服的困難舉世皆然，因此在尋找繪畫工作上實際可用的方法途徑時，我發展出一套做法，驚人地簡單又準確。我的方法已經證實，即便是初學者和不相信自己能力的人，也相當實用。現在我有信心，可以把這套方法拿到大眾面前，確信一般人也能輕鬆學畫畫。雖然本書的用意只是將學素描當成消遣，但或許也有很多人覺得，裡面的內容也能幫助他們獲利。

開始使用本書時，你必須知道如何畫圓圈⋯⋯

圓圈可能像家庭預算一樣不對稱，但還是能用。

別從一開始就想著：「我沒有辦法畫直線。」就算是我，徒手也畫不出筆直的線。如果需要直線，可以用尺。現在就請試試看，好玩而已。

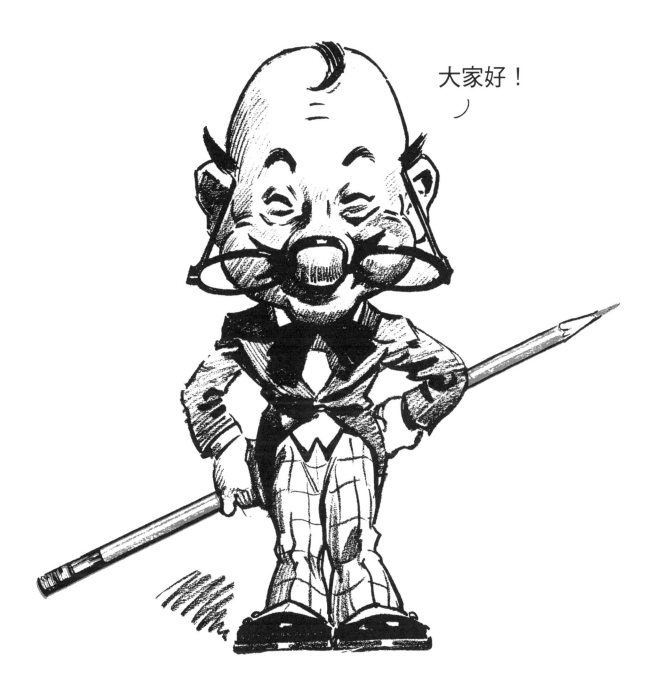

大家好！

我是誰？我只是路米斯筆下一個逗趣的小人物，但舉足輕重！我是本書的教學精靈，而且還有一個大鼻子。我代表本書中所有藍色線條。我的正式名稱應該是基本形體（Basic Form），但這樣聽起來太矯揉造作。路米斯認為這個名稱會把人嚇跑，於是他索性叫我 Professor Blook，所以就這樣吧。現在，我有幾件有趣的事要告訴你。

由於路米斯無法親自授課，所以把我放在這裡，這樣我們就能共同合作。這對路米斯而言頗為艱難，因為那傢伙實在很愛說話，尤其「三句不離本行」。現在這套繪畫教學的基礎，就是採用你已經知道、且熟悉的簡單形體，所以一定能學會。

我們從這些已知的簡單形體發展出其他形體，但如果沒有什麼結構設計，就會太過複雜而畫不成。舉例來說，頭的頂端（或稱為頭蓋骨），形狀最接近一顆球。所以我們就從球開始，再加上我們想要的形狀。由此「達到」需要的輪廓外形，而不是憑空猜測。唯有最具天賦且經驗豐富的畫家，能馬上畫出最終的輪廓線。「建構形狀」這個步驟最困難，也是多數人放棄素描的原因。

以「形體」取代「線條」

知道如何「建構」，素描就變得簡單又容易，而且是任何人都能做到的愉快消遣。藉由建立初步的形狀，並且以此為準發展出輪廓線，我們知道從哪裡畫出真正的線條。任何事物都能利用簡單的形體先行建構出來。

「耶誕老人有個大肚腩，就像一個裝滿果凍的碗。」這就是實際的觀察結果，我們很清楚那會是什麼樣子。事實上，我們幾乎可以看到耶誕老人的肚子在晃動！現在，重點就是如何畫出肚子前的那個碗。如果觀察正確，要畫出令人相信那是魔鬼的肚子，應該輕而易舉。我們當然會在上面覆蓋外衣和褲子，但也篤定褲子不會破壞整體概念。

我之所以挑選耶誕老人當範例，是因為他絕對不會抱

頭的頂端就像顆球。

怨我對他的外觀表現太多個人風格。我也可以選擇畫你家隔壁的鄰居，他的肚腩大概也一樣圓滾滾，而且一樣會晃動。每一種形體都會像某種更簡單的形體，但做了些許不同的變化，並添加上一些組件。我們所知最簡單的形體就是球形、立方體，和卵狀。我們還不會走路時，就辨別得出爸爸的新高爾夫球是球形，糖缽裡的方糖是立方體，至於卵狀，最美好的就是復活節彩蛋了。如果我要求你畫一條線，你並不清楚我究竟是什麼意思。是要你畫直線？曲線？還是鋸齒線？波浪線？線條有上千種，要具體明確一些。但如果我說畫個球、立方體、蛋、圓柱體、三角錐體、圓錐體、長方體，你都會有十分清楚的形象。你完全知道我的意思。我們不是用「線條」思考，而是以具體有形的「形體」思考，就像處理一塊黏土一樣。你會體悟到這種方法的價值，因為那些基本知識淺顯明白，甚至在你開始著手之前就瞭然於心。但是，如果你從未見過球，那應該立刻放棄。

在你一步步從較簡單的形體建立起各種形體時，會驚嘆於用那些形體所做出的成果，以及畫出來的畫作是多麼精準和「立體」。令人驚訝的地方在於，擦拭掉結構線之後，不太有人猜得出來你究竟是如何做到的。你的素描在其他人眼裡，就像此刻我的作品在你眼裡那般複雜困難。這樣的作品看上去頗有專業技藝的樣子，而確實也是如此，因為專業畫家是靠著某種方法「建構」作品，讓作品顯得「專業」。

如果你興致盎然地留意接下來幾頁，我確信你會意外發現自己的潛力，說不定在此之前你根本猜不到自己有這樣的能力。如果你被勾起了興趣，或許會發現自己的巧手慧心足以令周遭的人驚嘆。請相信我的話，這個方法簡單、實用，而且我相信，任何人都能用。

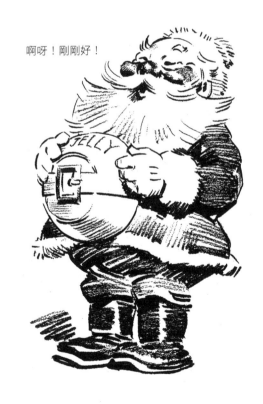

啊呀！剛剛好！

素描的基本

一個圓圈是個平坦的圓盤。如果畫了「內部的」輪廓線，就成了立體的球，有了三度空間。我們會像捏黏土一樣，在這個立體形狀上塑造其他形體。以後會擦去結構線，但留下立體的外觀不變，產生形體或逼真的樣貌。

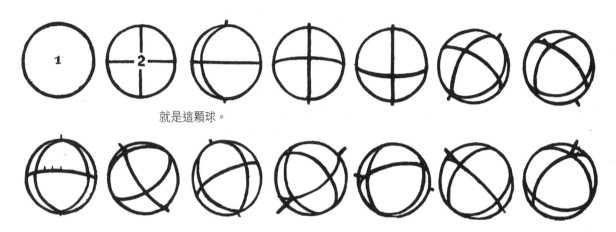

就是這顆球。

1 號和 2 號看似「平面」。藉由對稱分割球體而顯得「立體」。還可以安排許多不同的「方位」，只是球的「輪廓」不會改變。

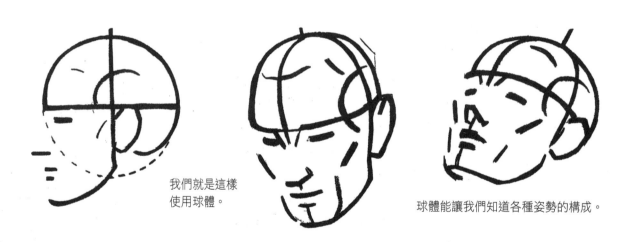

我們就是這樣使用球體。

球體能讓我們知道各種姿勢的構成。

「簡單形體」是我們的積木。

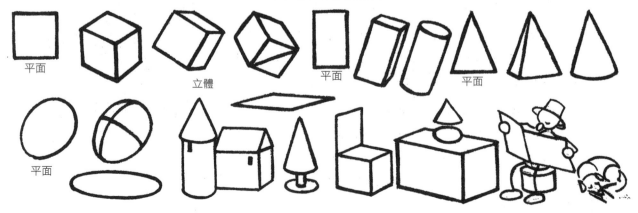

平面　　立體　　平面　　平面

平面

1 如何畫出有趣的臉
How to Draw Funny Faces

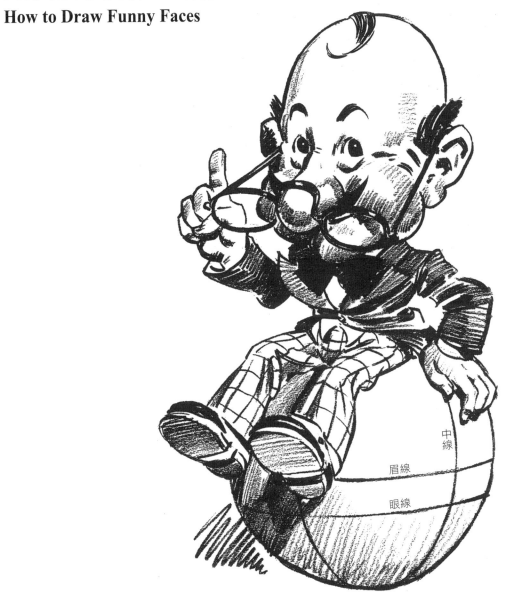

中線
眉線
眼線

趕緊拿出筆和紙！輕輕畫出所有你在本書看到的藍色線條。每張畫都是一次一個步驟，直到最後一個階段。等到完成，在輕的線條畫上深刻有力的線條，也就是我們用黑色印製的線。以上就是要學習的全部！這些是從基本形體中「挑選」或「內建」的範例。我以自己的名字將這些基本素描稱為 Blooks。

建立造形

我向你保證，開始使用這本書時，只需要知道如何畫出一個不對稱的球。無論是什麼形狀，都可以當成基礎，畫出一張有趣的臉。盡力而為，即使這顆球看起來像馬鈴薯也無妨。

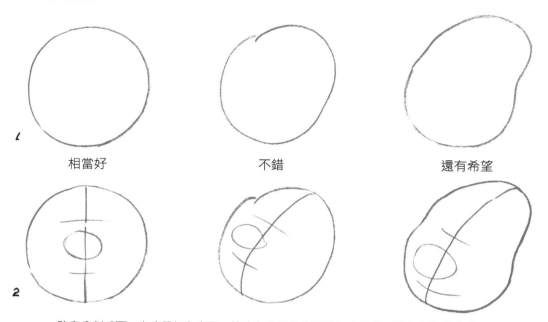

相當好　　　　　　　不錯　　　　　　　還有希望

隨意分割球面。在中間加上鼻子，然後在鼻子的上下增加交叉線，可任意轉動球體。

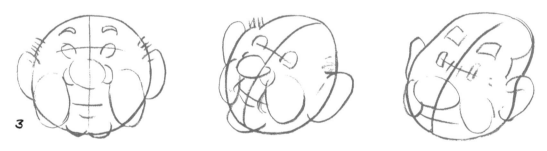

加上眼、耳、嘴、眉……等等，貼上一對球當臉頰。下筆要輕巧，然後選出你要的線條加重力道。

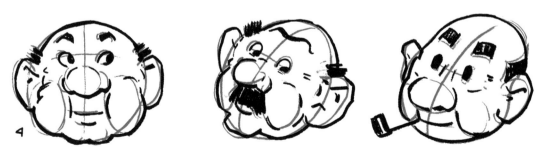

這就是「建立造形」。簡單吧！建立屬於自己的臉吧，不需要模仿。

原創的樂趣

重點是從一個「形體」開始。然後在這上面發展其他「形體」，把用不到的線條挑出來並刪除，就形成了最後的線條。我留下我的做法，說明如何完成。

現在再試一次。如果你的形狀和我的不一樣，那也沒關係。

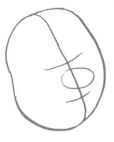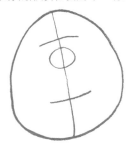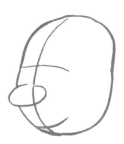

任何形狀都可以，掌握作業原則即可。記住臉的兩側要對稱，不要有一邊的臉頰或耳朵比另一邊大。

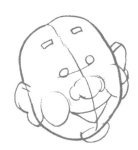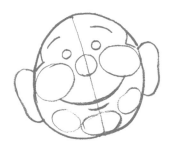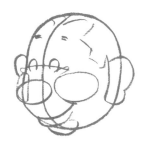

所有的藍色線條都是輕筆。等你畫出心中想要的樣子，就將之擦拭到模糊不清，
然後「重重用力」畫出最後完稿的線條。

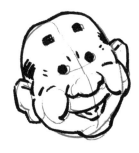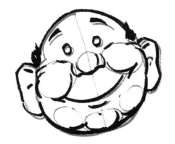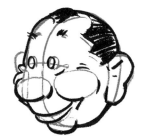

畫得大些。因為你畫出來的形狀就是你自己的，是你「原創」的臉。

萬無一失的方法

這裡剛好有幾顆頭，對你是易如反掌的事！輕鬆簡單。

畫四顆球，約莫同樣大小，不必是完美的圓。

現在加上一顆小球，可加在第一顆球的裡面或與之相連的任何地方。

給球畫分割線，讓分割線在小球（鼻子）之中的一點交叉。

如前頁示範，在小球（鼻子）的上方及下方增加交叉線。現在「增建」剩餘的部分。

雙耳一定要從臉部中線繞過頭部邊緣線上的中途。

按照自己的想法完成。非常有趣！

畫出「表情」前的準備

如果你最開始畫的素描並非最巧妙的，別灰心，你很快就能領會到重點。當你開始
察覺到形體，就能掌握整體，接著我們加以潤色修飾。你馬上就會得到正面評價。

中線確立了形體的「立體感」。素描的最終樣貌，是你在其中添加基本形體的結果。

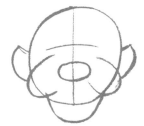 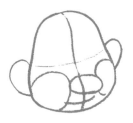 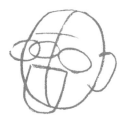 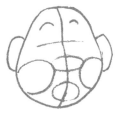

當你學會挑選能達到心目中效果的形狀，就能控制臉的「類型」。在完成之前，你就能感覺到臉上的表情。

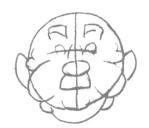 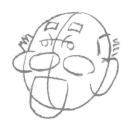

大部分的人只學會畫一種臉，然後畫到厭煩為止。如果將你附加上去的形狀拉高或降低、加胖或縮小，甚
至自己創造發明形狀，這樣永遠不會有兩張相似的臉孔。你有太多方法可以改變球，並增加許多變化。

等你看完整本書，差不多所有你想要的人物，無論高矮胖瘦、喜怒哀樂、肥短臃腫、骨瘦如柴，還是笨拙
靦腆，任何你想要的熟悉類型應該都能信手拈來。但現在我們只畫頭像，這非常重要。

分割球體：畫出正確的臉

如果現在回到第 10 頁看那一連串的球,就會發現我們正要深入大工程。你需要在這
上面做些練習。如果有一些偏離,那也無妨。

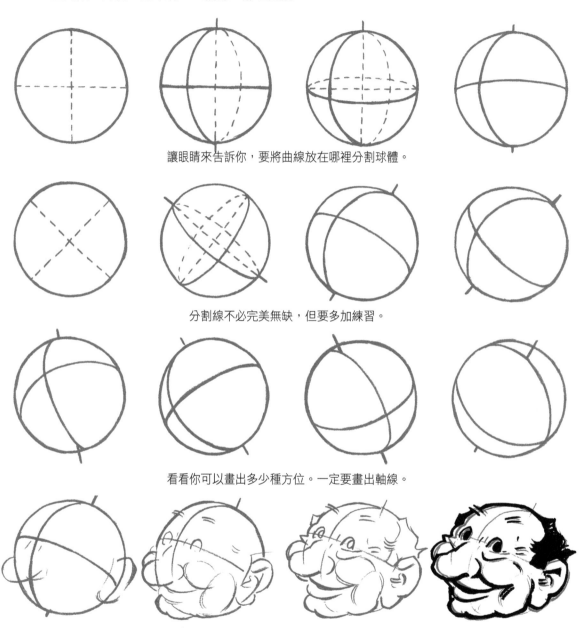

讓眼睛來告訴你,要將曲線放在哪裡分割球體。

分割線不必完美無缺,但要多加練習。

看看你可以畫出多少種方位。一定要畫出軸線。

如果想要,可以用圓規或錢幣,直到抓住要領為止。

愈是能用這些球隨心所欲畫出任何熟悉的姿態,表現就會愈好。從頂端到底端的線
就是臉部的「中」線。看起來像赤道的水平線,則是「眼線」(eyeline),同時也
能給耳朵定位。

練習畫出不同方位

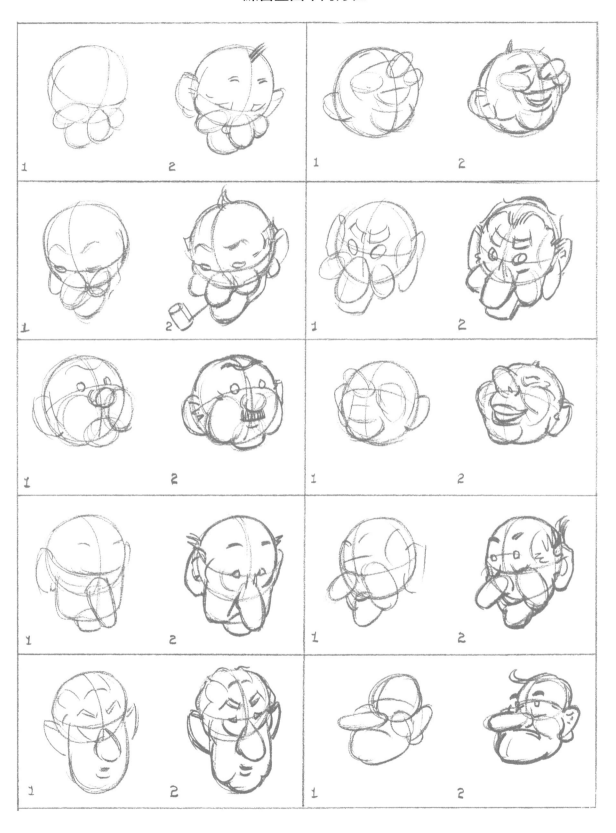

開始作畫：理想的處理方式

先畫個球，可朝任何角度傾斜。

加上鼻子、耳朵，和下巴。

再來是眼睛、嘴巴、臉頰，和眉毛。

把線條擦拭到模糊不清，增加的形狀會帶出其他細節。

等到都拍板確定了，用黑色「重重加深」。

給球加上另一條線

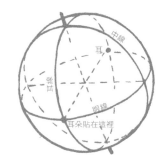

請看圖解。最後這條耳線繞過整個球體，穿過軸線兩端，並在中線兩側約半中央的地方切過眼線。耳朵就在眼線與耳線的交叉處與頭部相連。

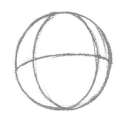

徒手繪製球體。

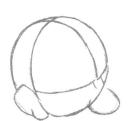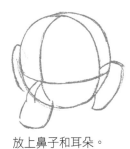

放上鼻子和耳朵。

創造發想形狀。

人物特色變化無限

我迫不及待要讓你了解這個方法，並創造自己的形體，而不是複製我的。但現在模
仿我的形體可以幫你起步。

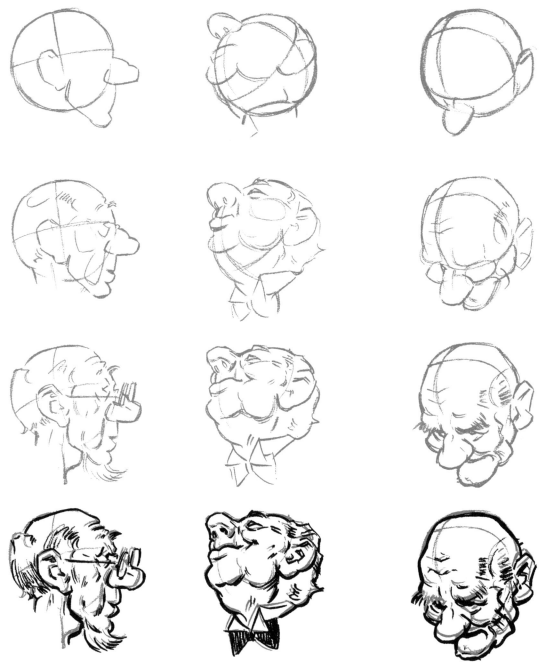

一定要從頭蓋骨往下勾勒頭部，沒有其他令人滿意的方式。你現在可以看出，球的方位決
定頭的姿態，你建立的組件決定人物特色。

「塊狀」賦予人物個性

「塊狀」（blocky）和圓的形狀總能做出有趣的組合。沿著曲線畫出稜角分明的最後
線條是不錯的辦法，這給人一種骨感和個性嚴峻的感覺，但在畫漂亮的少女或嬰兒
時不會這樣做。

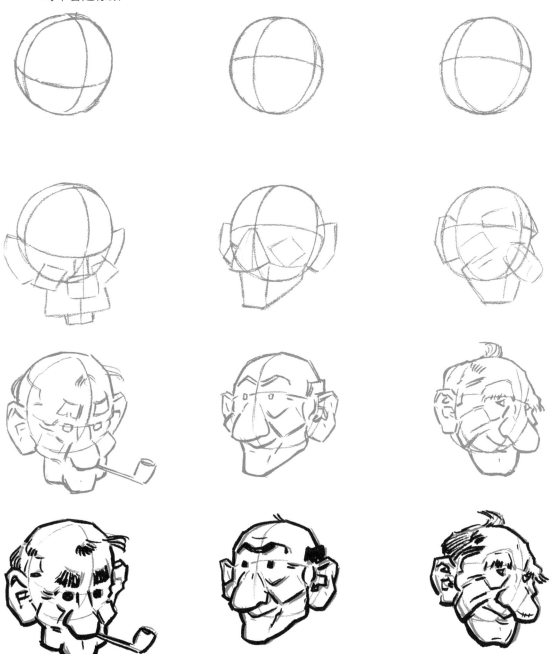

現在我要給你一個驚喜。我們不畫這些呆呆的大頭，而是嘗試一些比較實際的題材。我來
當你的模特兒。

成為畫家的第一步

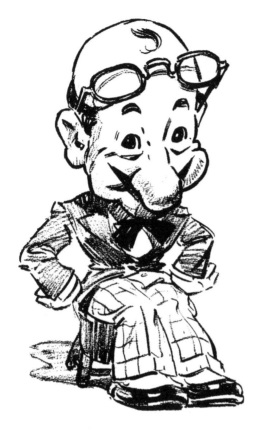

不必懷疑，我一直都在你的肩膀後方注意看。我沒騙你，朋友，你漸入佳境了。我相信你現在還是半信半疑，所以乾脆就試試畫其中一個我，給自己一個驚喜。真的，我很容易畫的。

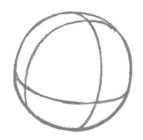

這是球的方位，仔細地畫。

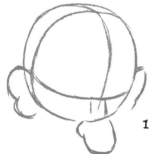 1

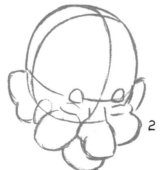 2

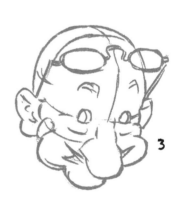 3

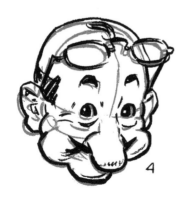 4

好啦！我不是跟你說，很快就能把你變成畫家？現在你已經初嘗這一行的樂趣，繼續努力，但千萬別自滿。真正的樂趣還在前方！

各種表情

表情是個人詮釋的問題，也是一般喜劇演員最大的難題。所以我準備了一份「表情表」給你參考。每張臉當然各不相同，但是每一種情緒在臉上都會出現一些基本要點。一個胖子的驚訝表情，跟瘦子的驚訝表情差不多，只是以不同的臉做出相同的動作。那些會讓你看到五官的基本動作，換了其他畫家可能有不同的詮釋，但那是再進一步的事了。

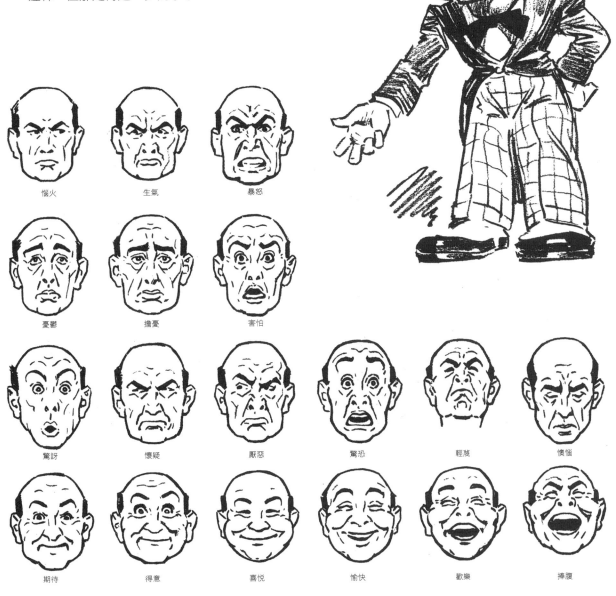

惱火　　　　　生氣　　　　　暴怒

憂鬱　　　　　擔憂　　　　　害怕

驚訝　　　懷疑　　　厭惡　　　驚恐　　　輕蔑　　　懊惱

期待　　　得意　　　喜悅　　　愉快　　　歡樂　　　捧腹

表情的基本規則

微笑

球

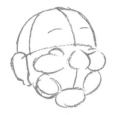

組件

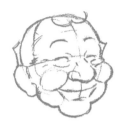

眼睛和嘴巴

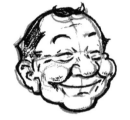

其他細節

微笑的主要特點就是眼睛瞇起，以及眼睛下方的皺摺，各組件飽滿且拱向耳朵。嘴巴寬大，安放在各組件之中。

大笑

球往後傾斜

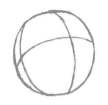

組件

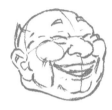

解決了

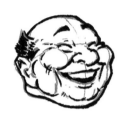

完成

至於大笑，腮幫子會往上推擠到眼睛，讓外側眼角偏斜向上。眼睛下方有皺摺，嘴角大幅往上翹起，只露出上牙。

皺眉蹙額

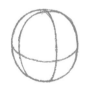

球往下傾斜

組件

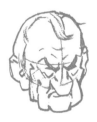

夠酸

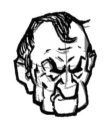

可以醃檸檬了

厭煩的臉和皺眉蹙額如果是用尖銳角度或塊狀的形狀構成，效果尤佳。記住「怒氣」（anger）和「稜角」（angular）有關。嘗試一點自己的「組件」。非常好玩！

火冒三丈

球往下傾斜

組件

咆哮的老爸

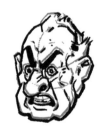

就是這樣！

雙眼突出，鼻孔撐大，露出牙齒。雙頰往前及往下拉，嘴角大開並往下扯。這些素描是以「表情表」為基礎，試些別的表情吧。

表情的細節

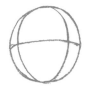 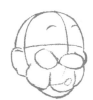

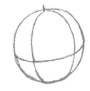 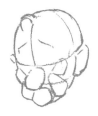

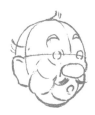

我認為創作一些小臉像測試效果很有趣。表情有莫大的價值，你很快就會想用好幾張圖畫出連續動作。

人在驚訝、焦慮、憐憫、得意、害怕、期待、愉快等情緒時，雙眉是上揚的，眉毛很重要。我們會說「眉毛打結」、「擰緊眉頭」、「愁眉深鎖」……等等。研究出自己的一套表現方法。

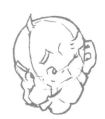

當人在疑惑、不解、懷疑、厭惡、輕蔑、惱火、生氣、暴怒、專注，以及捧腹大笑時，眉頭向下。有許多細微的情感，要仔細研究。

說到底，你必須「感受」想要的表情，對著鏡子扮鬼臉。如果被人發現了，就說你是聰明人，對方是瘋子。

畫出頭像的訣竅 I：兩個重疊的圓

找人試試這些。告訴他們，畫兩個部分重疊的圓圈，大小不拘。畫一條線貫穿兩個圓圈，並自行增加組件。任何組合都能畫出一個頭像，當然，告訴他們下筆要輕。

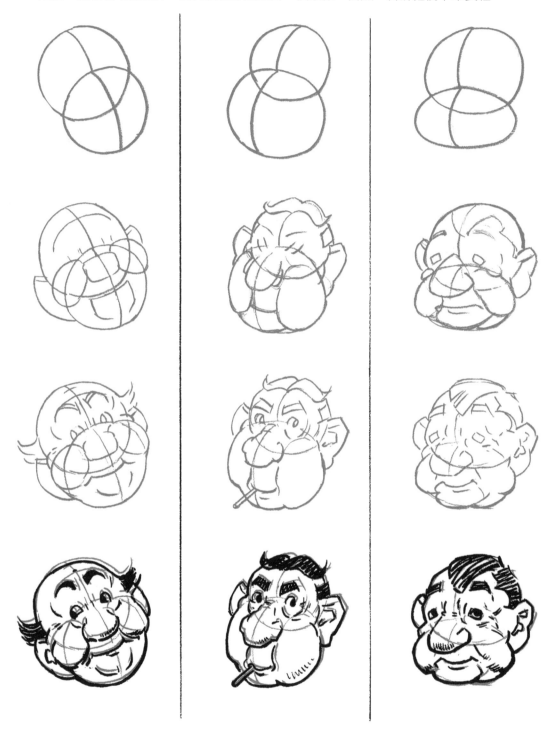

畫出頭像的訣竅 II：利用小圓

畫一個圓圈。隨意在兩個地方貼上兩個較小的圓圈，別分得太開。可以在這兩個圓圈之間或上方加上第三個圓圈，然後畫上通過兩個小圓圈之間的中線，做法如前。

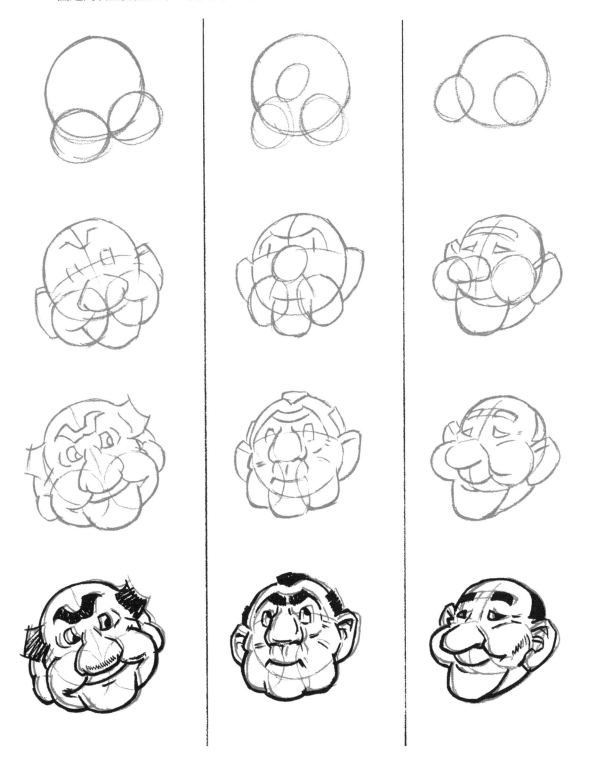

畫出頭像的訣竅 III：隨意使用球形

畫三個球，其中一個較小，位置不拘，較大的兩顆球相連。畫出一條通過小球下方的中線。以此代表一顆頭，現在發揮你的想像力，完成這幅圖。

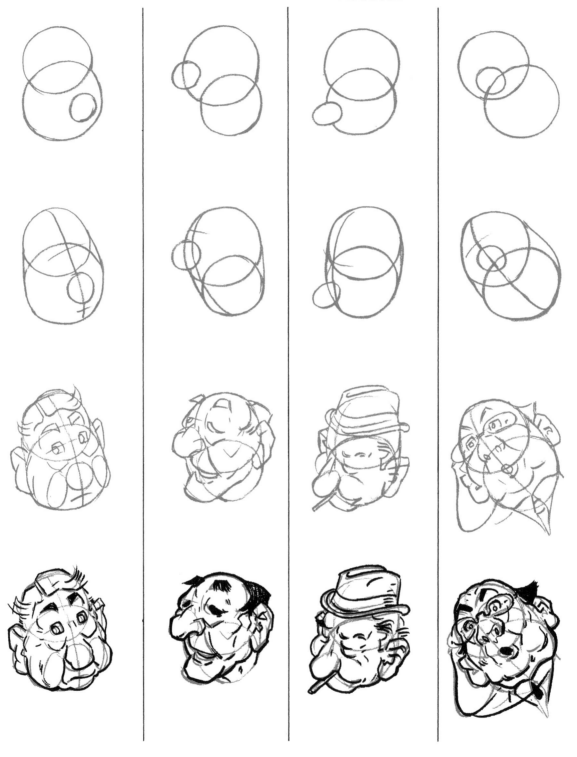

畫出頭像的訣竅 IV：結合其他形體

這裡我們結合球和其他基本形體。有了可進一步增建的「立體形體」，頭像漸漸更有真實感。幾乎任何東西都可以充當補充的形體，而且效果不錯。這是真正的人物畫，也是你的挑戰。

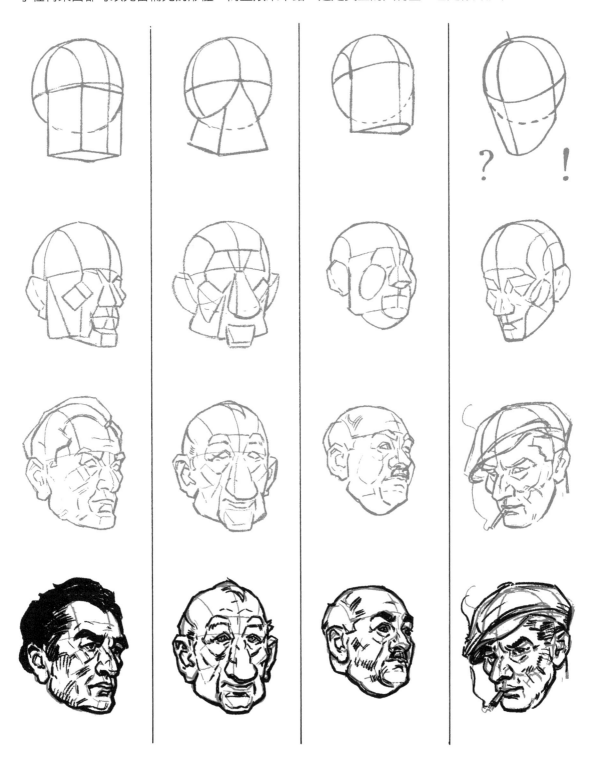

畫出精緻頭像的方法

這一頁給心細手巧的人參考，這是將你創造的人物投射出各種不同姿態的方法，一開始先用非常簡單的頭像試試，一定要用眼力小心謹慎地建構造形。

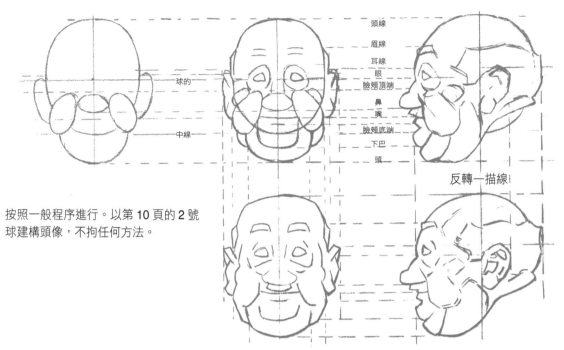

頭線
眉線
耳線
眼
臉頰頂端
鼻
嘴
臉頰底端
下巴
頭

球的

中線

反轉一描線

按照一般程序進行。以第 10 頁的 2 號球建構頭像，不拘任何方法。

現在用上眼力，拿顆球開始。

先設法解決頭像的正面，接著利用測量線帶出橫跨畫面的水平線，建立側面圖，讓五官以及各組件都能對上相應的線條。有了正面與側面的「形體」，就能轉動或傾斜球體，並靠「眼力」作畫。

如何發揮創意

隨意取一個頭像。可依照下列方法加以變形，這在諷刺漫畫中頗
為有用。你可以按照照片描繪、根據描線作畫，或是從自己的畫
作之中任取一張加以變形。

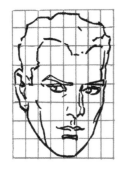

將素描或描線圖如
圖示分割成方格。
調整比例，填入方
格之中。

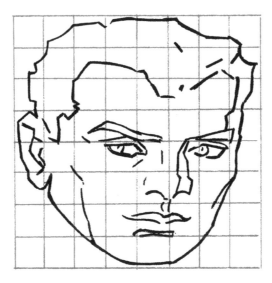

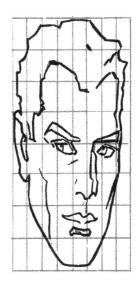

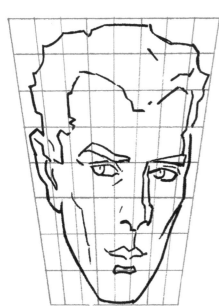

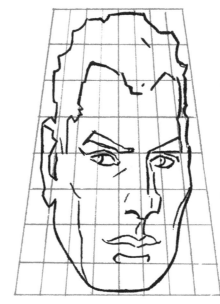

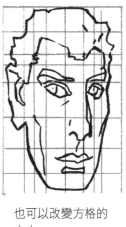

也可以改變方格的
大小。

這又是供你發揮創意的機會。在題材周圍畫出一個正方形，每一邊都分成八等分或更多等
分。如果想給不同的五官部位變形，就改變該部位落入的方格大小。貫穿每個方格的線條
要與範本相同，但要調整到符合新的方格比例，如 ½ 方格或 ⅓ 方格等等。

嬰兒

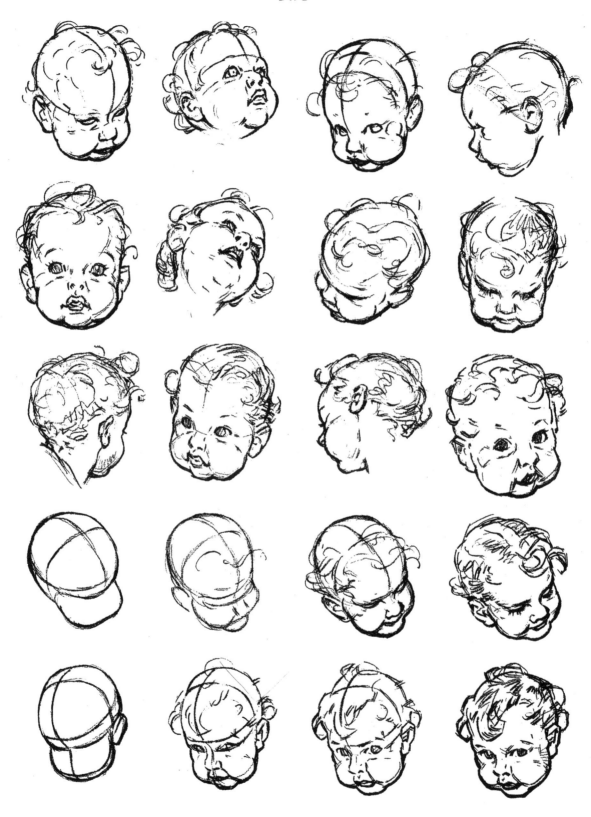

幼童

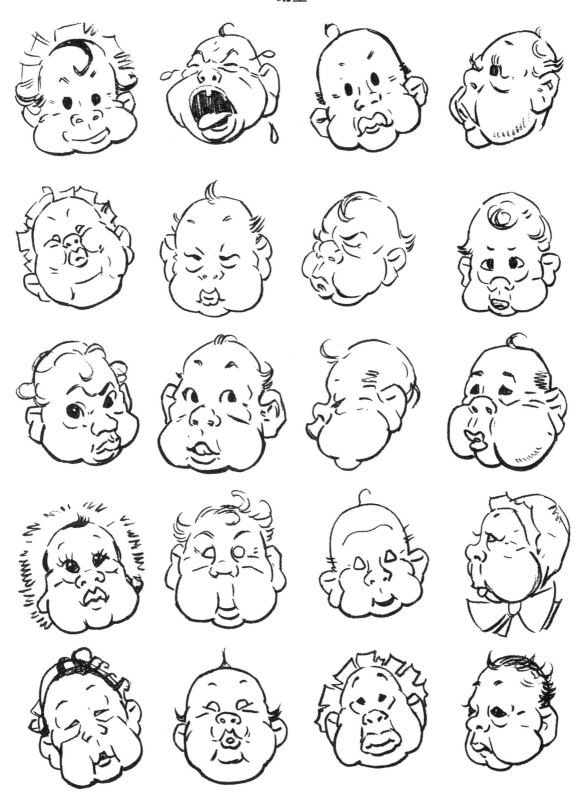

分割球與塊面

路米斯研究出如何簡單建構各種類型的頭，即「分割球與塊面法」（The Divided Ball and Plane Method）。

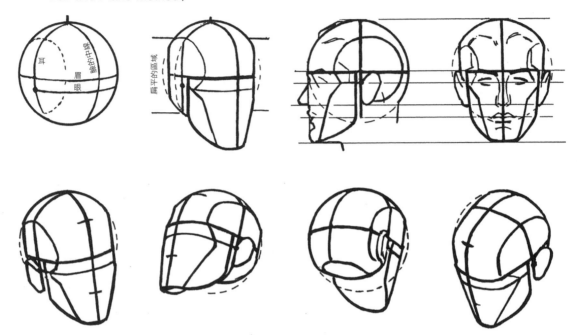

我們現在進入本書最重要的部分。這裡提出的方法，是從已經完成的簡單基礎進一步發展。你不必覺得驚恐，只不過比進行至今的步驟略為複雜一些而已。

你或許已經知道，頭蓋骨的形狀絕對不是完美的球形。要畫得正確，必須做些修改，有的幅度小，有的則相當誇張，以便配合各種不同的頭顱類型。不過，我們可以想像成將一顆球的基本形體削去側邊，讓球有一面比另一面寬些，再於球面上添添減減。額頭也許會按照實際情況變得平坦、壓低，或增高。頭蓋骨可能拉長、加寬，或收窄。臉部塊面可能也要在無損基本原則下，按照我們認為適合的方式修改。塊面可貼在球面上任何我們想要的位置，所以我們的方法十分有彈性，得以表現我們選擇的任何頭型。我迄今見過的其他方法，都不是從類似頭顱的東西著手，或是得以做出各種不同的形狀。

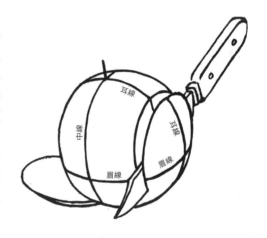

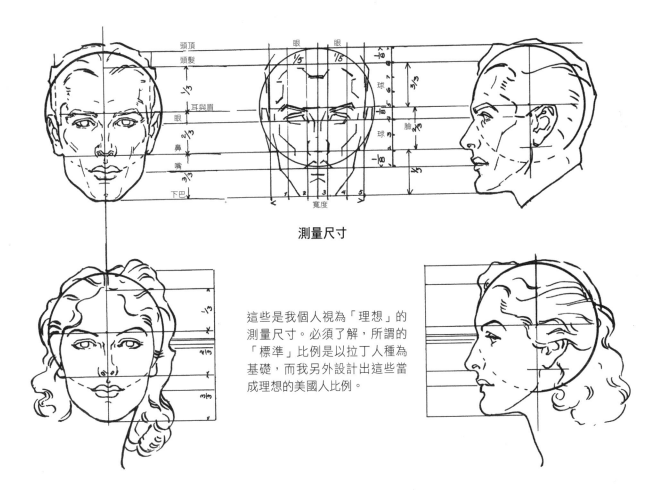

測量尺寸

這些是我個人視為「理想」的測量尺寸。必須了解,所謂的「標準」比例是以拉丁人種為基礎,而我另外設計出這些當成理想的美國人比例。

分割球與塊面法將所有比例都以球與塊面處理,自然而然形成頭部,除非球或塊面有變。讀者若不是真心想要以逼真的比例畫頭像,建議放棄認真研究比例,只要仰賴眼力和球體即可。

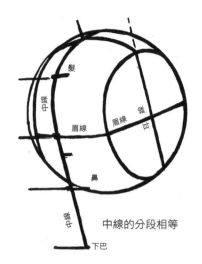

中線的分段相等

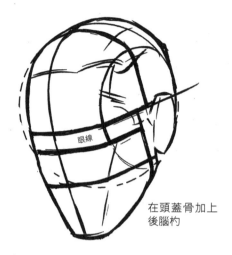

在頭蓋骨加上
後腦杓

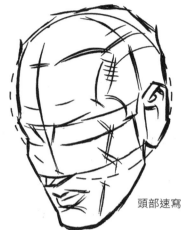

頭部速寫

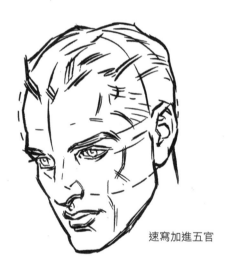

速寫加進五官

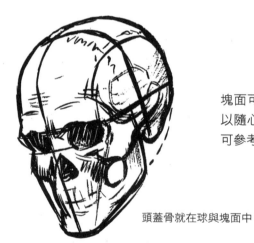

頭蓋骨就在球與塊面中

塊面可在球體表面升降，可
以隨心所欲處理。如何應用
可參考 39 頁。

如何設定球與塊面

像之前一樣畫個球，但是這次將中線拉到球下方之
外。將中線分成四等分，每一等分都等於從「眉線
到球頂」距離的一半。將耳線直接拉下，削去兩側。
中線與耳線平行，眼線此時落在「赤道」以下，而
「赤道」此時成了眉線。鼻線要在塊面中央，繞過
去是耳朵，耳朵緊貼在眼線與耳線的交會點。塊面
正好止於耳朵之處，耳朵頂端碰到眉線。頭顱的後
腦杓略比球體突出，這些步驟非常容易！

簡單畫出正確頭像

這種方法之所以有一定的價值，是因為其中包含的彈性與自由。我在 35 頁列出一套自認為理想的比例，但也不必嚴格遵守。對我而言，這套方法的真正價值在於，能在沒有範本或模特兒時精確建構出頭部，或者在使用模特兒時，能胸有成竹地下筆畫出可辨認的類型。這其中有適合漫畫和諷刺畫的誇張力量，也適合嚴肅的詮釋表現，為新手開啟一條門道途徑，極大程度免除了繁瑣冗長的必要習作，而且幾乎一開始就賦予迫切需要的立體感，而這種立體感，唯有對骨骼與肌肉結構有認識才能掌握。

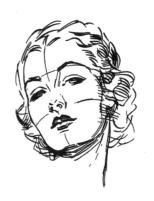

如果瀏覽過 36 頁，就能明顯看出球與塊面如何設計，塑造出有實際骨骼結構的外觀。頭蓋骨就藏在這個基本形體之內。但除此之外的重要性，就是提供有用的指引，根據頭的姿態，將五官安置在正確的位置。這點很快就能做到，而且眼睛一掃，就能察覺到明顯與畫「格格不入」的地方。

多年前，我覺得現有的繪畫方法中，缺乏一種精準的處理方法。我聽說過將頭畫得像蛋或橢圓形，接著再進行其他處理。這用在畫臉的正面沒有問題，但側臉的下巴怎麼辦？就蛋的形狀來說，只有一點點頭蓋骨造形的影子。另外，我還聽說從立方體下手建構頭部。這雖然有助於了解透視法，卻沒有一點頭蓋骨的痕跡，也沒有告訴我們一個立方體要切除掉多少地方？在那之後，我聽說過「陰影法」（shadow methods）和其他方法，但無論如何，前述有關頭的知識都是不可或缺的。

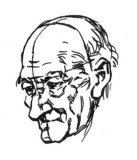

找出問題所在

我想要的方法,是能夠在頭看起來不對時,找出問題癥結。拿著畫好的頭塗塗改改,企圖藉此糾正拙劣的結構或素描,通常會毀掉已經完成的作品。一開始就正確建構頭部有其必要,如此一來,才能確保耗盡幾個小時努力的最後完稿不會變「壞」。當截稿日迫在眉睫,未能充分掌握自己要做的工作是很冒險的事。

所以這種方法是從個人需求演變而來。我大概說過,我最初根本沒有打算將這些方法著作成書。不過,隨著方法發展到後來,我對它的簡單明白大為驚嘆。這時候,你不免會好奇,為何以前沒有人想過這個方法。這個方法與我們孩提時代的塗鴉有關,那些塗鴉畢竟是天然原始的形體表現,未曾受過表面細節的束縛,這一點尤其令我振奮。那麼,這樣的方法為何不能讓從兒童塗鴉到專業畫家等所有人充分利用?從最開始的圓球與添加形體到專業作品,這套方法並無太多變化,差異在於個人的能力。一切都取決於正確恰當地建立球與塊面的分割。下筆時,想著畫的是立體而非線條,這個方法就會變得出奇簡單。

我毫不懷疑這幾頁對職業畫家的價值,因為我知道職業畫家同樣遭遇拙劣素描與截稿日的難題。但本書主要是針對一直想畫、卻不得其法的人。

分割球與塊面法：應用於不同的類型

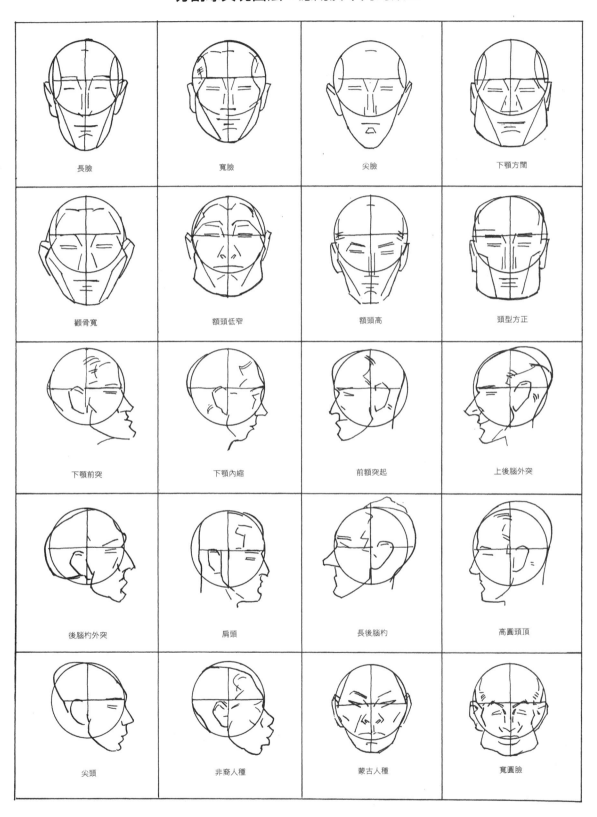

長臉

寬臉

尖臉

下顎方闊

顴骨寬

額頭低窄

額頭高

頭型方正

下顎前突

下顎內縮

前額突起

上後腦外突

後腦杓外突

扁頭

長後腦杓

高圓頭頂

尖頭

非裔人種

蒙古人種

寬圓臉

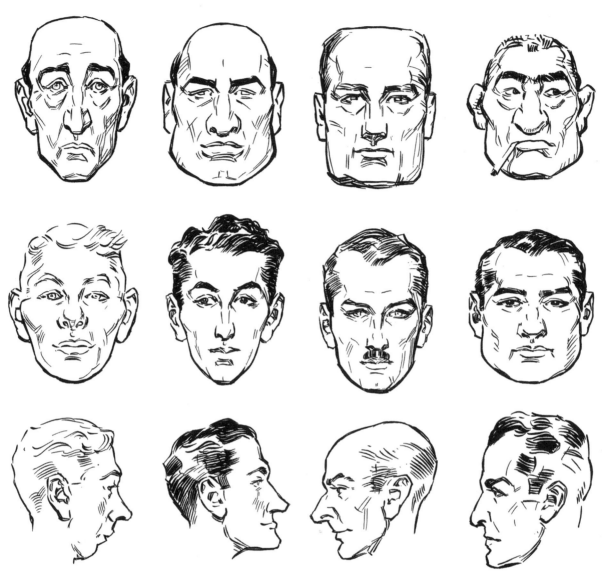

測試你的「形體眼力」，看看你是否能將這些頭像加以分類（請參考 39 頁）

根據 39 頁的部分頭像

這一頁必定能讓你多少體會到，藉由分割球與塊面法造出的類型與人物特色千變萬化。類型有千百種，外觀卻各有不同，緣故在於頭蓋骨多過於五官。仔細研究一個人，盡量看出是由何種球與塊面組成這樣一張臉，委實有趣。要真正學會穿透表層底下，看到特點的內裡深處。這種方法需要的不是透視眼，而是敏銳的眼力和巧妙的手。

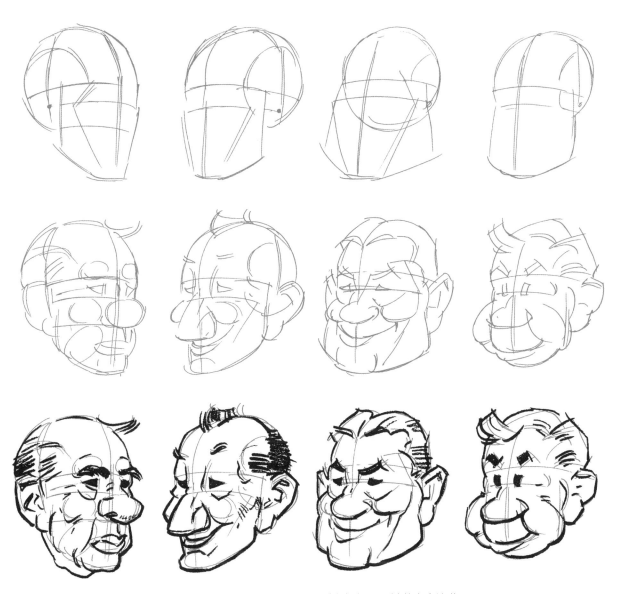

在這些「深入的東西」之後，再次回到樂趣部分。試著畫出這些。

分割球與塊面法畫出的漫畫頭像

上圖是該方法的簡單應用，並不會比先前直接在球上增加形體的方法困難，不過犯錯的機率卻大為減少。你或許也能將這整套辦法納入其中。對於真正有興趣畫頭像的人，在這幾頁下工夫，將證明有其價值。建議繼續看這本書，並不時回頭看這個部分。在你嘗試的同時也將有所進益，無論如何別放棄。不用多久，你將有令人驚喜的表現。

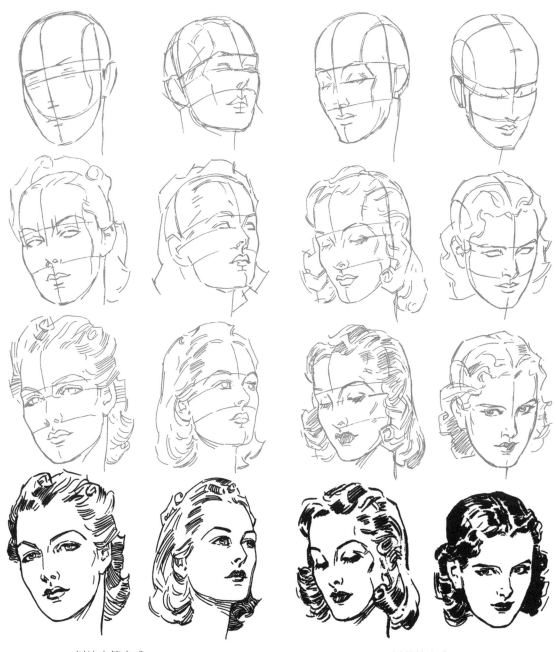

以沾水筆完成 以鉛筆完成

美女

賞心悅目的女子頭像，九成九取決於畫得好不好。更具體地說，球必須畫得好，結構線在球與塊面上要安置正確，五官也要配置得當。記住，雙眼之間的距離為一隻眼睛的寬度。別將嘴巴放得太低，或將鼻子畫得太長。我在這裡用的是沾水筆，偶爾可以試試。

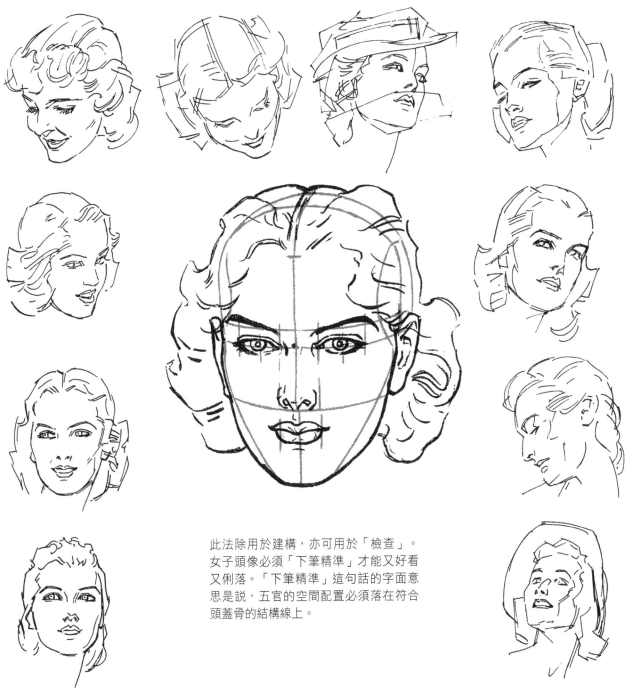

此法除用於建構，亦可用於「檢查」。
女子頭像必須「下筆精準」才能又好看
又俐落。「下筆精準」這句話的字面意
思是說，五官的空間配置必須落在符合
頭蓋骨的結構線上。

檢查方法

上方圖示中的藍色線條同樣是結構線，有可能是就任何一張臉在描圖紙上勾畫出來的。
如此一來，就能迅速找出位置不正確的五官。這種方法也可以「找出」照片頭像的球
與塊面位置，無論是建造還是拆解，這個方法都適用。

女性

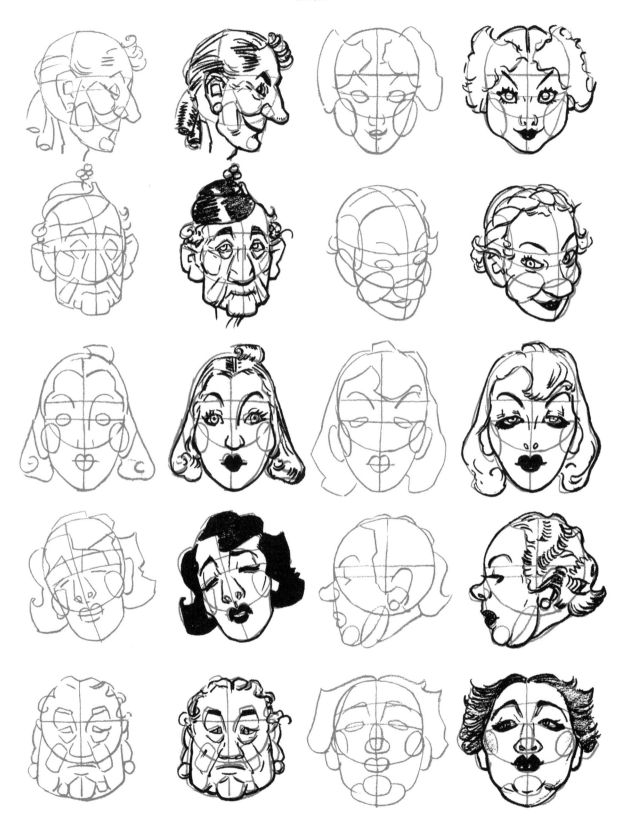

二十個小朋友

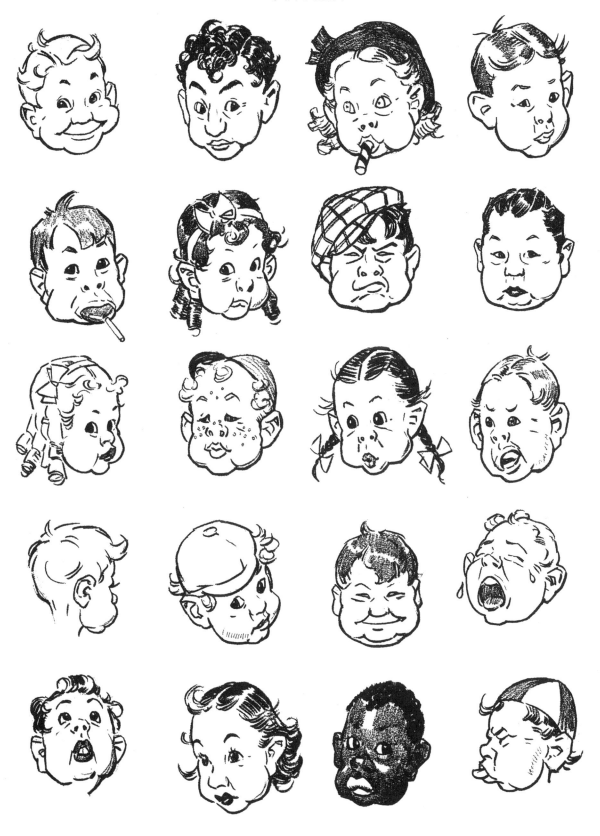

不朽的青春

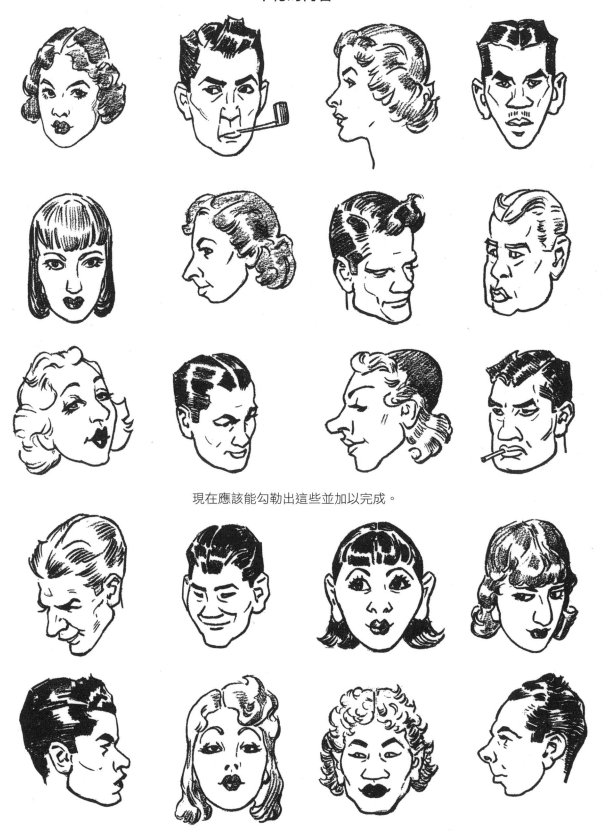

現在應該能勾勒出這些並加以完成。

老人

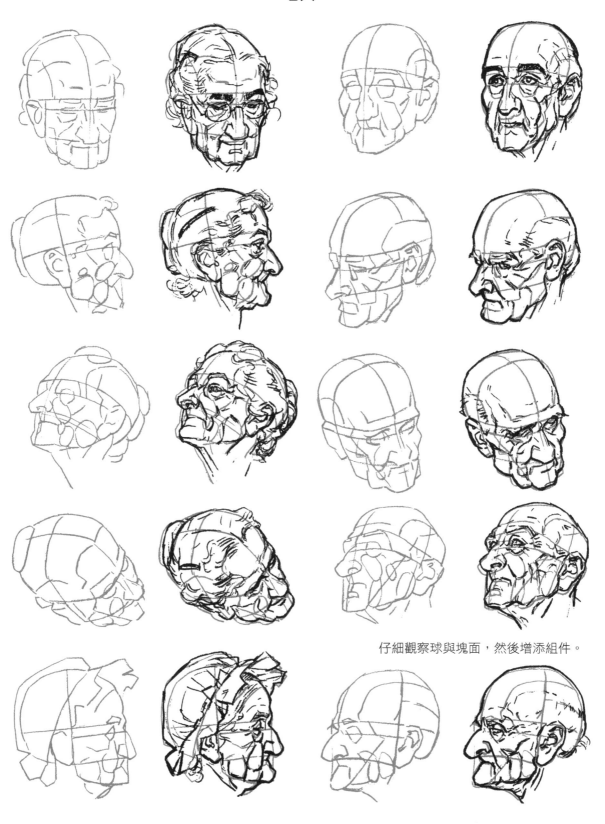

仔細觀察球與塊面，然後增添組件。

啊哈！真正的樂趣開始了！

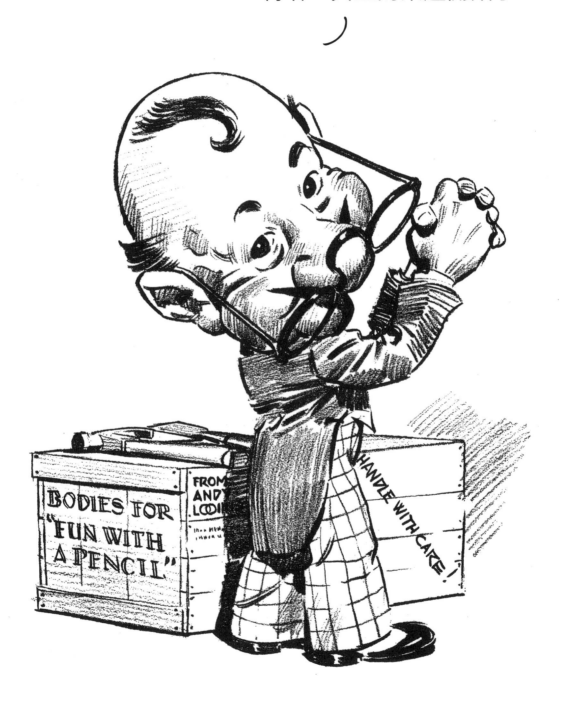

2 給頭加上身體
Putting the Head on the Body

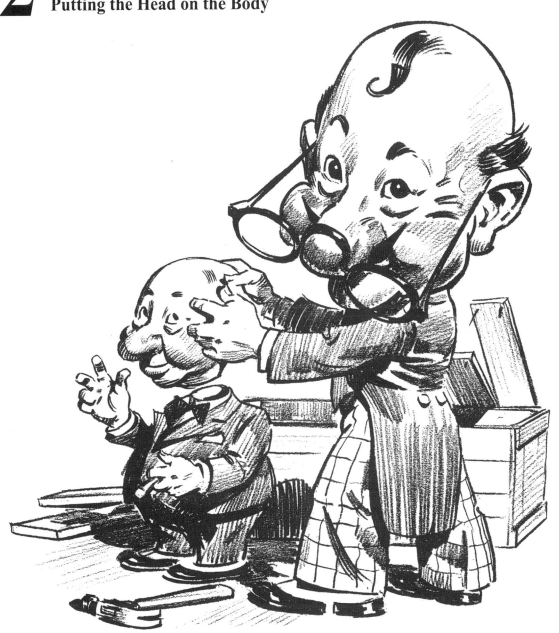

▍原創的小人物

你知道嗎？我有一種直覺，你一直躍躍欲試想要進入本書的這個部分。好吧，創造自己的小人物，並依照自己的意思表現，確實非常有趣。這個方法沒有什麼刻板老套的。大可隨意添加，享受其中的樂趣。你畫的人物能否成功，要看機遇，也要看你有多熟練靈巧。但努力學習而得到樂趣總是值得的。

在你年紀還小的時候，創作出來的小人物大概看起來就像右邊這樣。如果是，那你的未開發天賦頗高，若你此後再也不畫了，實在遺憾。當一個小孩子開始畫畫，本能地會比後來的表現好。他直接訴諸本質，簡略地表現大體的樣子而沒有細節。但不久後，他就會忘了本體而開始畫鈕釦和衣服，還會加上臉。結果他愈來愈灰心，並將注意力轉移到一些漂亮的金色捲髮或新的腳踏車。

說實在的，我會說旁邊那幾個塗鴉當中，1 和 2 大有可為；3 和 4 還有希望。但 5 已經非常接近公共場所那些可怕的畫了。

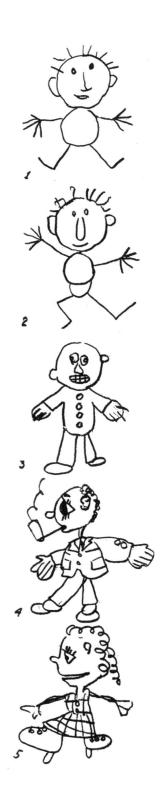

以前是這樣

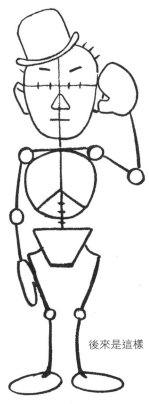

後來是這樣

現在我們就從非常類似 1 和 2 的塗鴉開始。為求方便，暫且稱它為關節人偶（Doohinkus）。我們需要做的就是增加某種箱子狀的東西充當骨盆，幾個襯墊當手腳，在關節加上幾顆球，一條橫直線當肩膀。這樣就給了它下列特點：

● 頭是個球。

● 胸腔是個球。

● 骨盆是個後側向外傾斜、兩側向內傾斜的箱子。

● 脊椎並非直接貫穿胸腔球，而是繞到球的後方。

● 雙腿並非筆直，而是膝蓋處內彎，再朝足部往外彎曲。

● 前臂略為彎曲。

● 胸腔球由穿過中央的一條線及在底端分岔的兩條線分割開來，線條形狀如倒 Y。

● 骨骼之所以彎曲，是因為這樣才會變得「有彈性」且吸震。

● 沒有這些曲線，可能就像沒穿上短褲或內褲的神經兮兮的傢伙。

● 四肢要幾乎可朝各個方向移動。

● 胸腔球固定在脊椎上，但脊椎能朝各個方向彎曲。也能旋轉扭動，這樣脊椎與骨盆之間就能做出各種動作。

人體可說是世上最好的機械。我們可以行走、跑跳、攀爬、直立、坐下，全都不需要加潤滑油也不會燒壞火星塞。我們的馬達能立刻啟動與停止。如果仔細照顧引擎，壽命可比任何金屬更長久。來吧！

各種逗趣誇張的比例

小人物的比例或許各不相同。以下呈現各種誇張逗趣的表現方式。

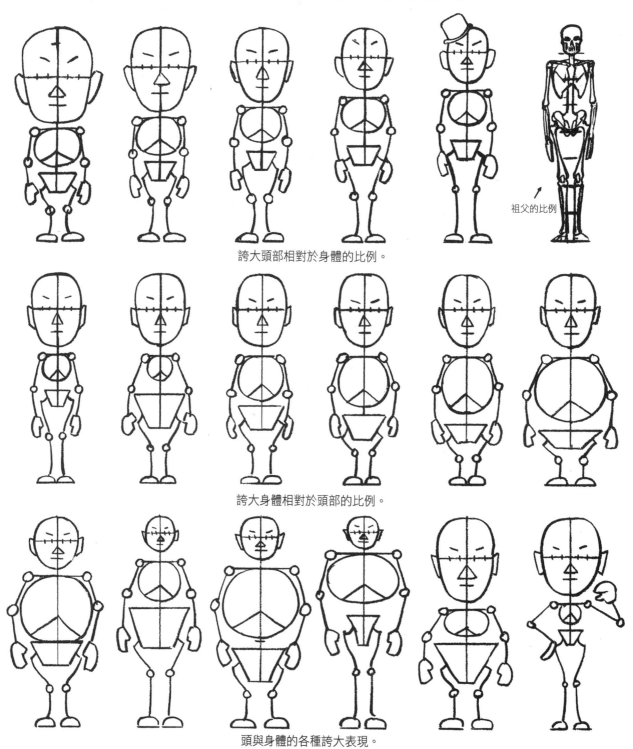

誇大頭部相對於身體的比例。

誇大身體相對於頭部的比例。

頭與身體的各種誇大表現。

各部位的運動

我們應該馬上讓他們做動作,各部位一定都會有些動作。仔細畫這一頁,徹底熟悉各部位的動作。

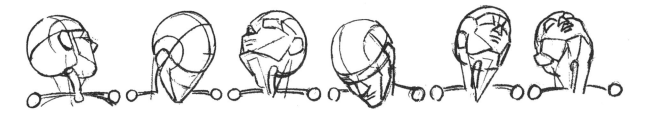

頭可以用球與塊面做出各種姿態。見 36 頁。

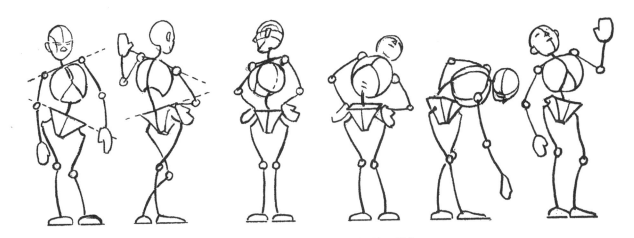

肩、髖、脊椎及骨盆的動作:扭轉、彎曲。

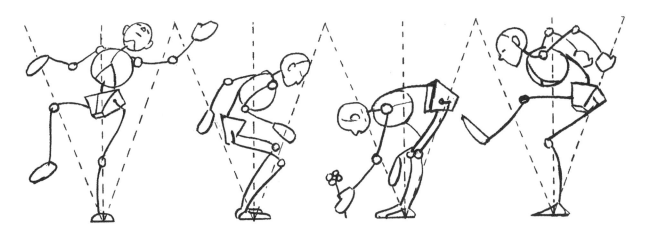

身體的重心必須平均分配在一個重力中心點,這就是平衡。

關節人偶四處走動，研究結構

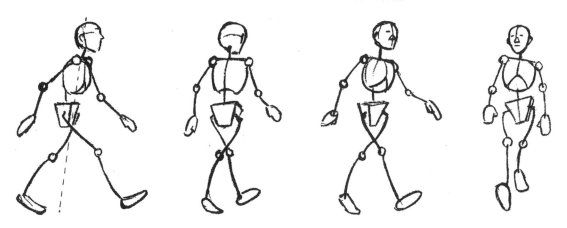

走路時，雙臂擺動的動作與雙腿相反。左腳向前，左臂向後。重心向前傾，靠著每踏出的一步維持平衡。試試其中幾個。

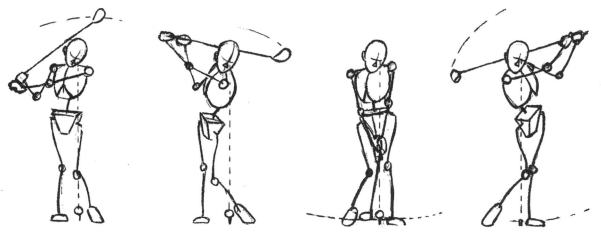

連續動作。我故意挑個難的，也可能是自找麻煩。

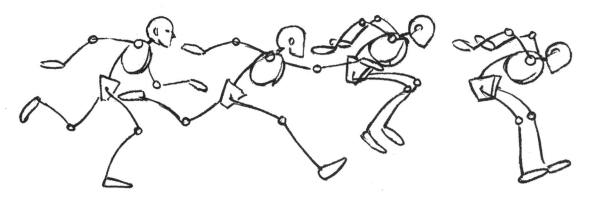

跑步時，雙臂的動作同樣與雙腿相反。跳躍時，雙臂和雙腿的動作配合一致，雙腿在前，雙臂在後。在著地時，雙臂往下盪。

刻意不平衡的姿勢

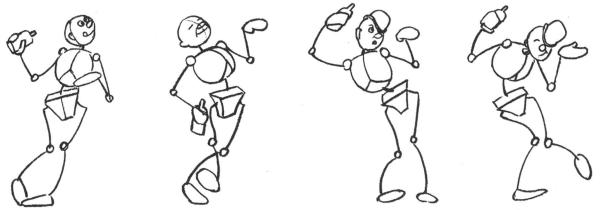

各位，現在正好讓你熟悉關節人偶的動作。我在這裡呈現一齣小劇場，名稱為「邂逅貧民區娜莉，令他後悔莫及」。

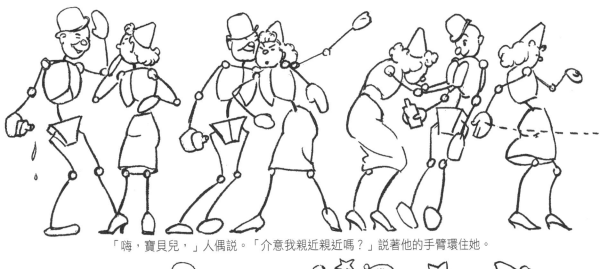

「嗨，寶貝兒，」人偶說。「介意我親近親近嗎？」說著他的手臂環住她。

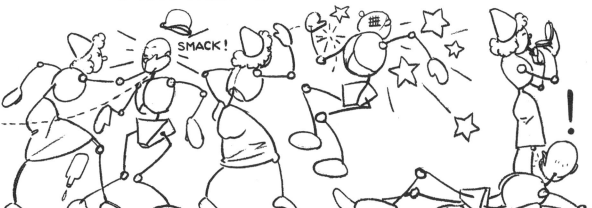

她優雅地抽身，突然間響起巴掌聲，就像情人間常見的場面（落幕）。教訓是：不管你是喝了酒，還是想對年輕女子做什麼，千萬別做。

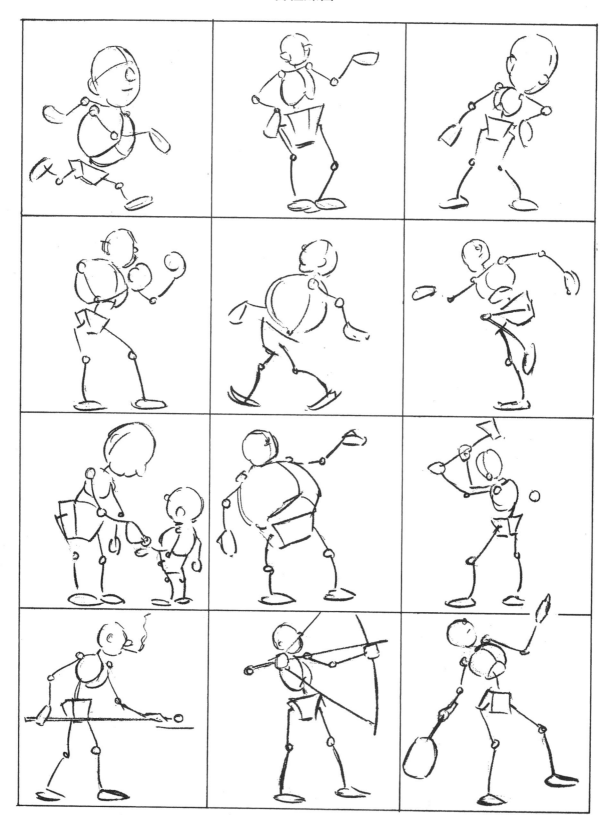

試試這些，接著自己創造發明

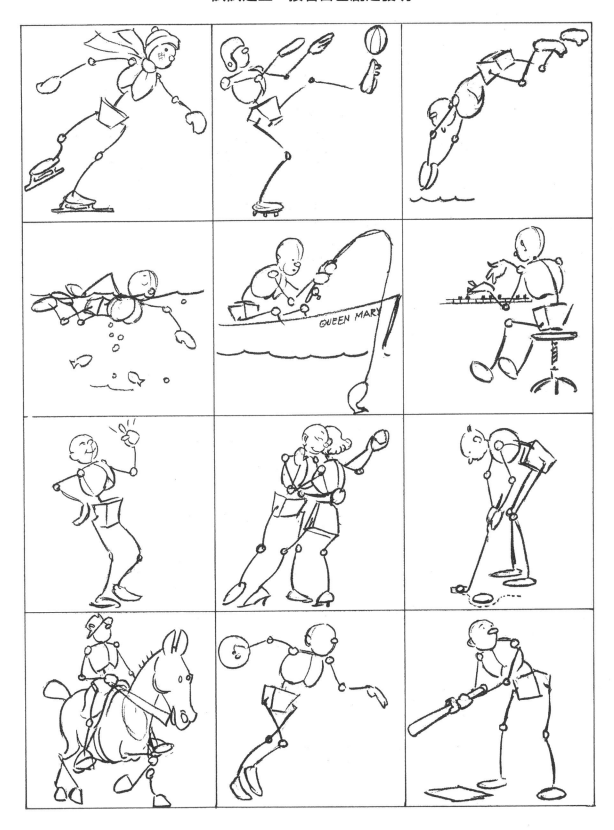

從骨架開始建立人體

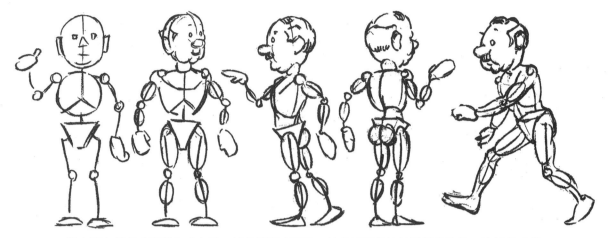

現在要在關節之間增加「肉球」就是簡單小事了，接著只要環繞著形體畫線條。這就是「從裡到外」的畫。

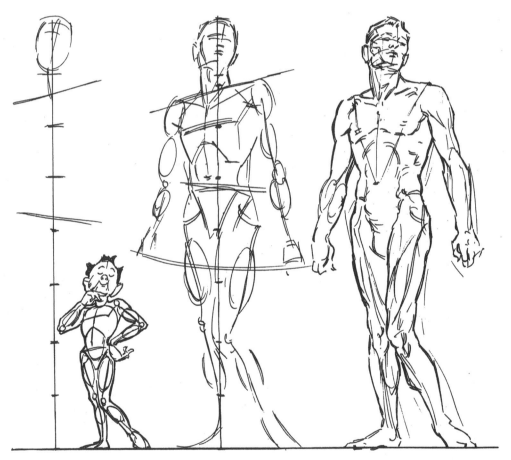

說明小的人體到底有多像那些嚴肅的人體畫。

你必須知道如何畫圓圈

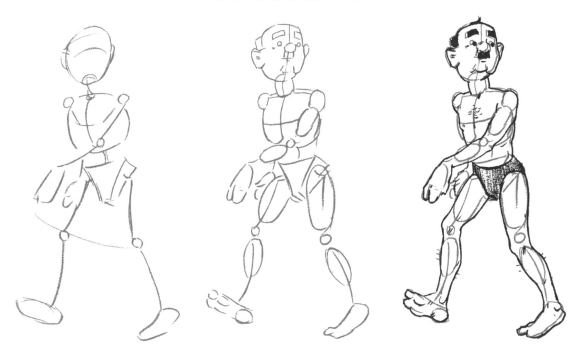

創造小架構再發展出整個人體真的很有趣。

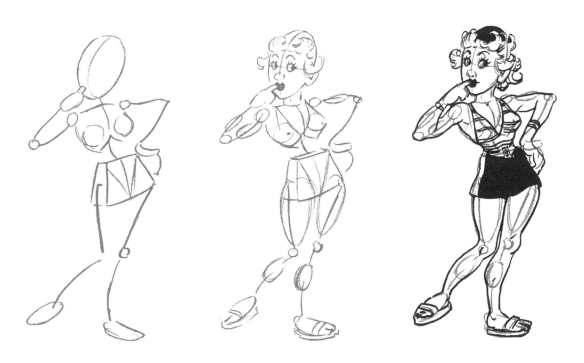

注意，畫女子時，骨盆處的塊體要倒過來。現在我們會讓相機提供協助。

如何設計動作

如果可以，隨便找個有活動關節的娃娃，腰部要有關節連接。這傢伙就是美術用品店中很普通的木偶人體模型。為了讓他的存在對你來說不只是一塊木頭，我用顏料、油灰給他妝點打扮，還用浴室地毯做了一點頭髮。接著，我就拿起照相機忙碌了。他是個樣貌古怪的小傢伙，有點介於喜劇演員格魯喬・馬克思（Groucho Marx）和菸草店的印地安人雕像；但他是由各組件組成的，而我們感興趣的是這些組件做動作時的外觀。就這點來說，關節人偶優於真人模特兒。他身上的黑線能幫你看出大的區塊，就像球體表面的黑線。

選出其中幾種姿勢，從畫出大致動作的架構開始。是否維持相同的比例並不重要，你也可以用任何一種頭像替代。調整他來配合你，但要仔細留意各部位的位置，按照你看到的樣子加上每個部位。留意關節部分的線條是彎曲向上、還是向下，部位是向前傾、還是向外偏離，可以誇大髖部和肩膀的動作，因為這些動作在人體模型上相當受限。如果你想，還可以給那些部位加上光影。

直接描繪或複製，而不自己勾勒塑造，這對你沒有任何好處。但如果你願意練習「建造」個十幾個，差不多就能自行設計出人體的各種動作。正確組合人體的各部位，比起有關骨骼與肌肉的實際知識重要得多。不了解衣服底下的動作，以及衣料在一個部位到另一個部位之間的伸縮屈張，就無法恰當地給人體安上衣服。

64 頁與 65 頁將說明如何處理。

關節人偶皇帝陛下
（沒穿內衣）

關節人偶展示動作中的各部位

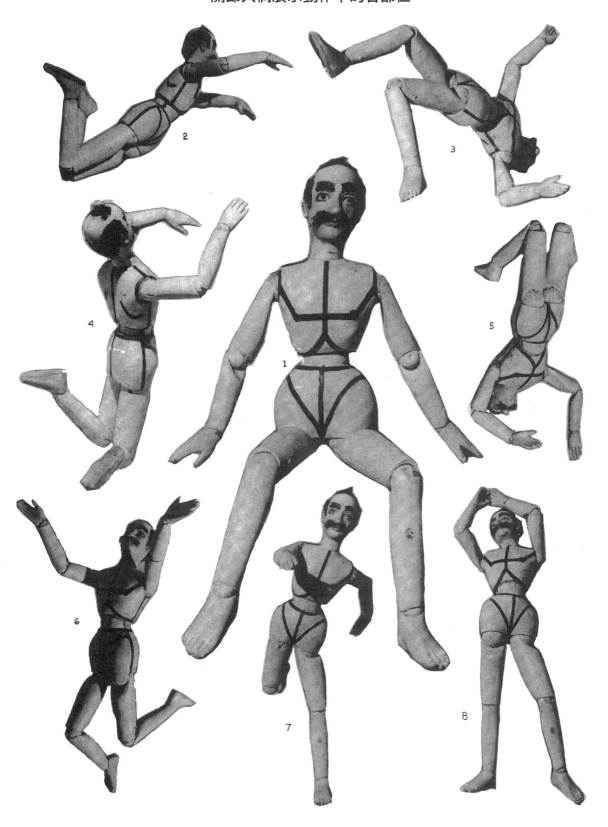

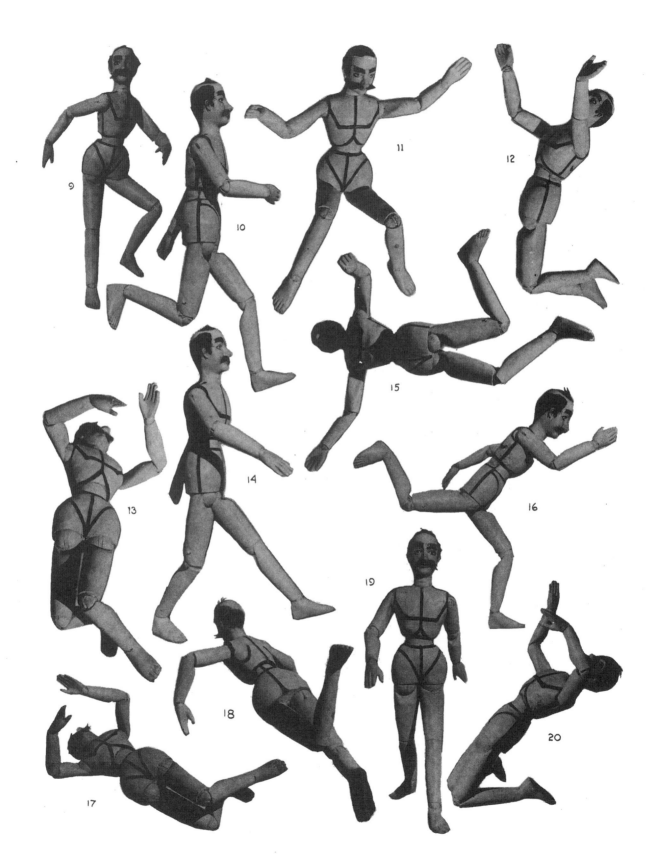

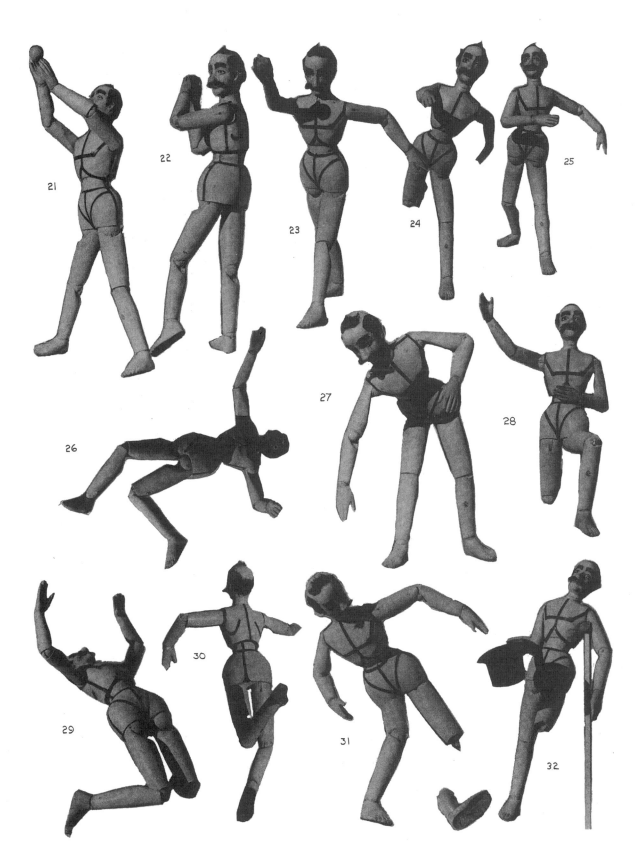

如何使用關節人偶擺姿勢

這裡是處理先前姿勢的方法。我隨機挑選了 8 號圖。首先,最好要知道正常人體的模樣。除非有興趣,否則不必畫這個。底下的人體是用來示範如何根據正常人體加以誇大。

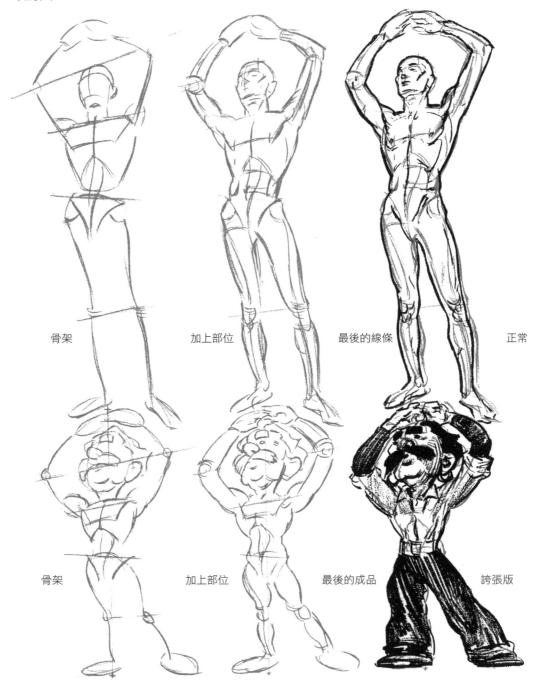

骨架　　　　　　　加上部位　　　　　　最後的線條　　　　　正常

骨架　　　　　　　加上部位　　　　　　最後的成品　　　　　誇張版

人體速寫的必要

重點是玩得開心。將來有一天你可能會直接在骨架上放上衣服。但最好還是做人體速寫,不要只是照著照片畫,要發揮創意。我希望這裡能有更多空間,但或許這些能給你一個開始作業的基礎。

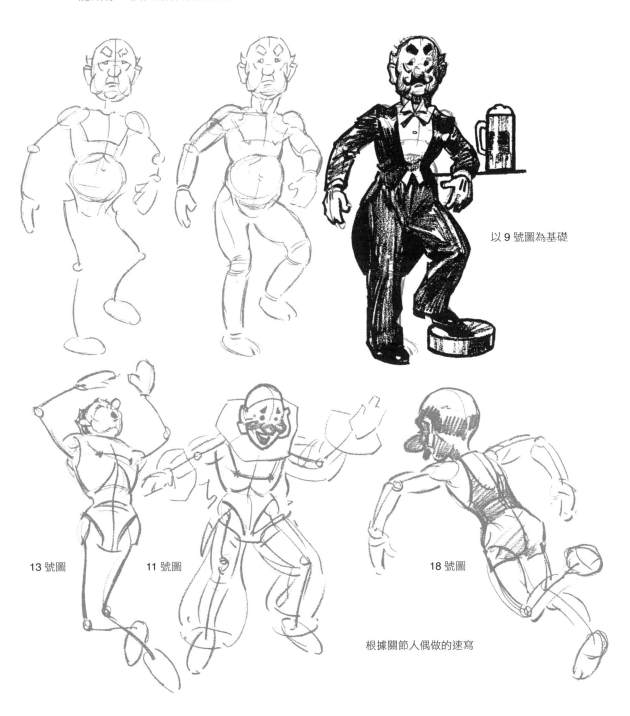

以 9 號圖為基礎

13 號圖

11 號圖

18 號圖

根據關節人偶做的速寫

西裝

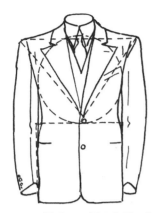

一個球、一個正方形，和一個三角形，可能就是一件外套的基礎了。西裝側面以及¾側面，球在背面變扁平，前面則往下削掉。

長褲則沒有那麼容易，但記住皺摺是從關節處向外放射，對側則有皺痕。

膝蓋、手肘、髖部，以及鈕釦，都會造成皺摺。從生活中研究皺摺，才能心領神會，請務必學會，才能説明人體的動作。

連衣裙

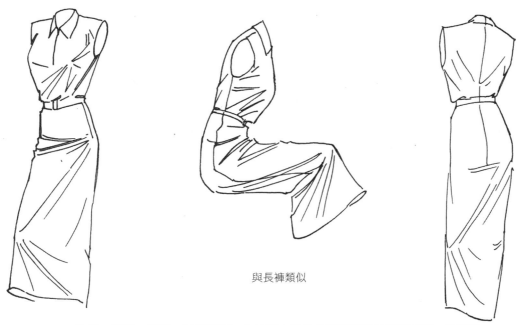

與長褲類似

胸部、髖部、肩膀，以及膝蓋，在表現女裝的褶襉垂墜時全都很重要。皺摺就從這些地方往外放射。

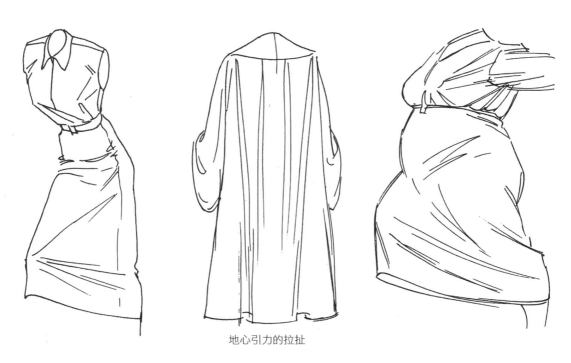

地心引力的拉扯

衣著千變萬化，但基本原則不變。衣服必定會説出人體的故事。

如何正確畫帽子

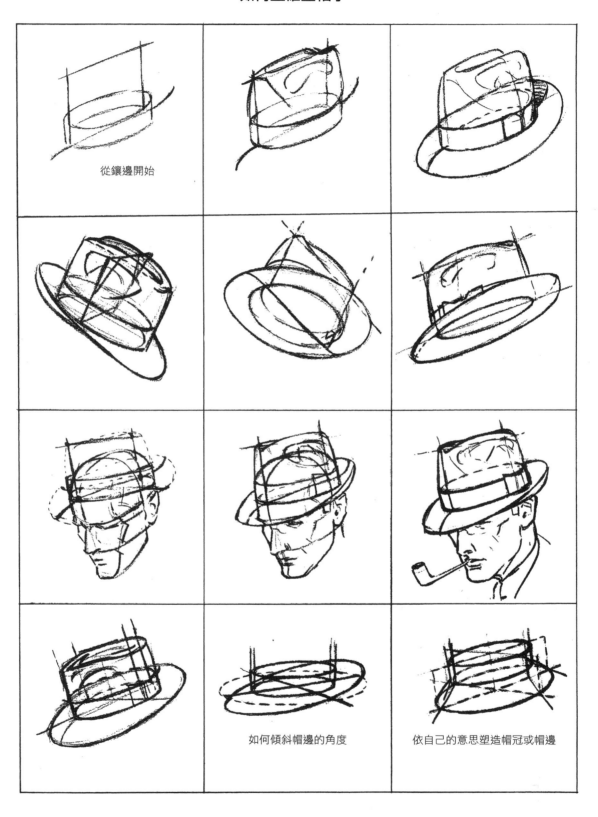

從鑲邊開始

如何傾斜帽邊的角度

依自己的意思塑造帽冠或帽邊

千奇百怪的帽子

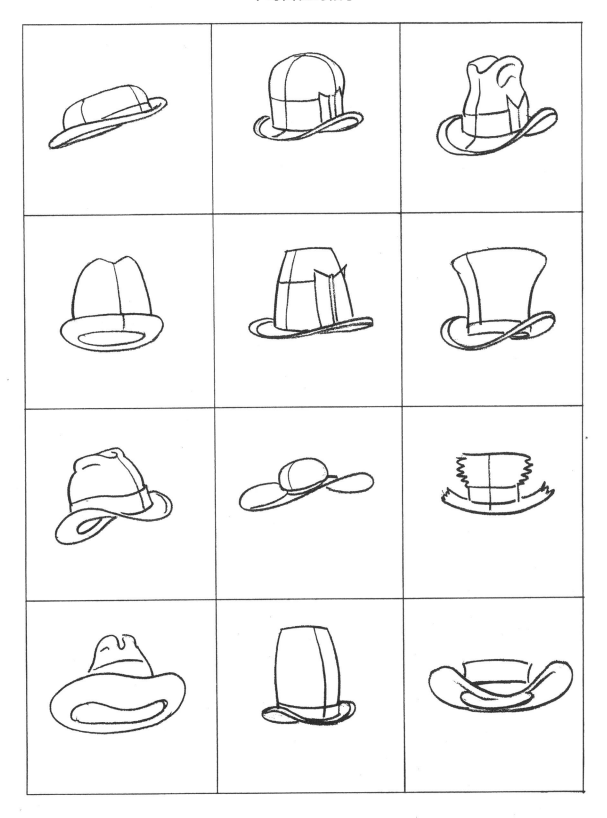

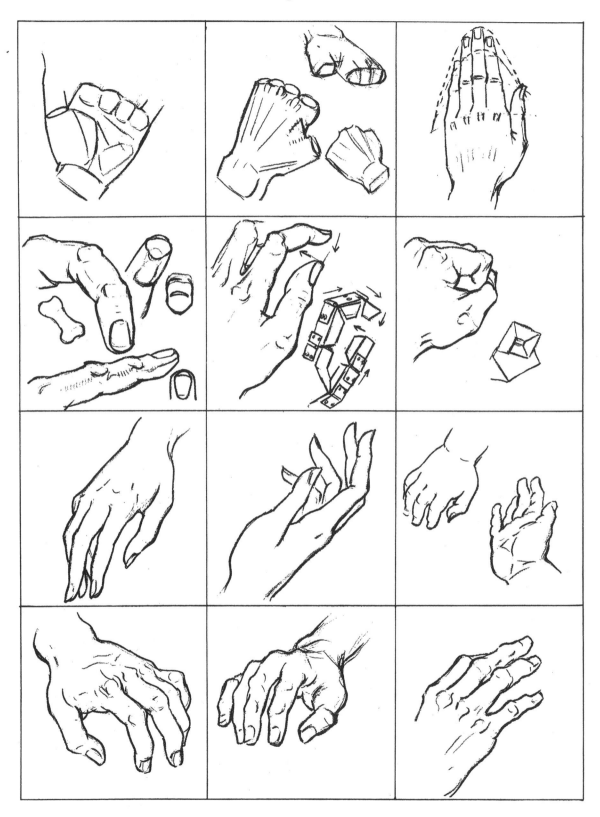

腳

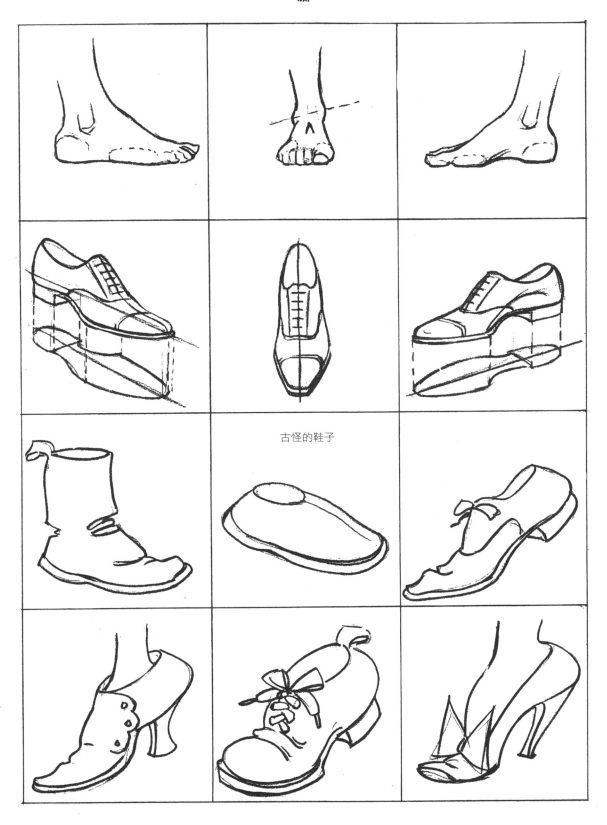

古怪的鞋子

架構出人體並加上衣服

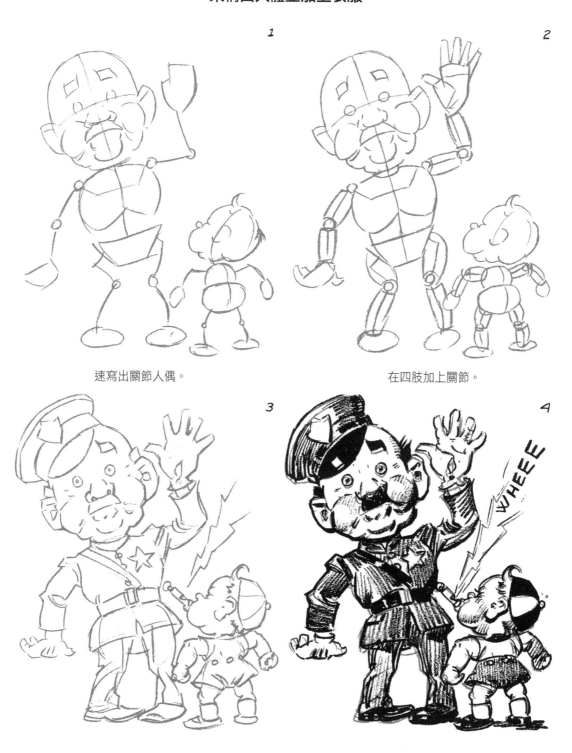

1 速寫出關節人偶。

2 在四肢加上關節。

3 擦掉多餘的線條,輕輕畫上衣服的草圖。

4 按照自己的想法用粗線完成最後的圖稿。

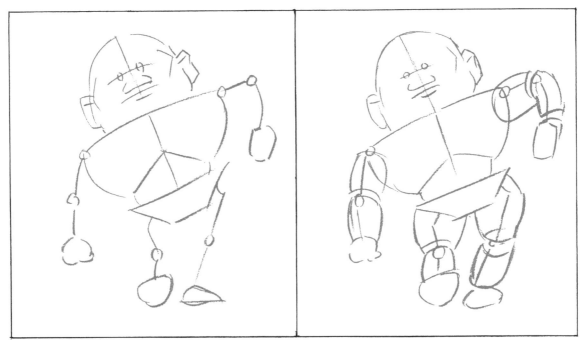

建立架構。　　　　　　　　　　　　　　加上關節部分。

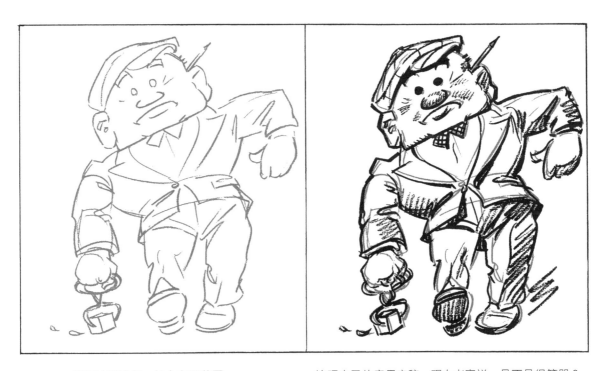

擦掉結構線後，加上衣服草圖。　　　　按照自己的意思完稿。現在老實說，是不是很簡單？

架構人體的小訣竅

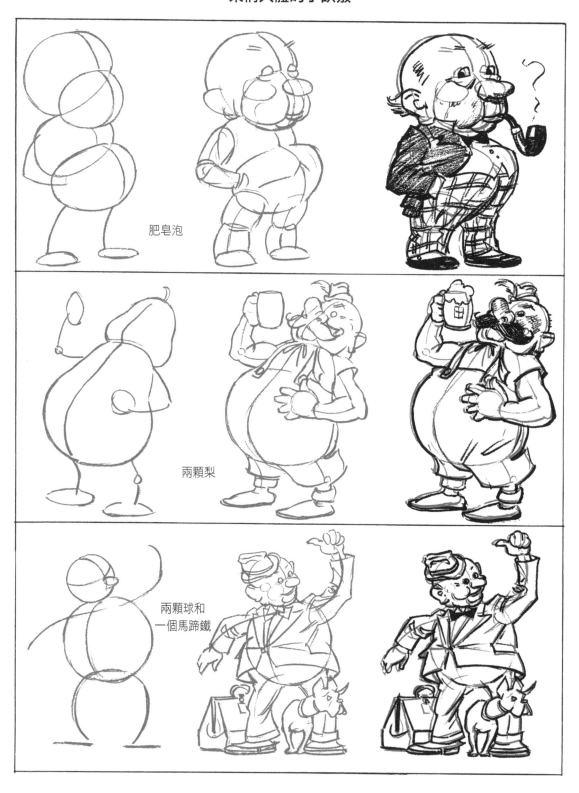

肥皂泡

兩顆梨

兩顆球和
一個馬蹄鐵

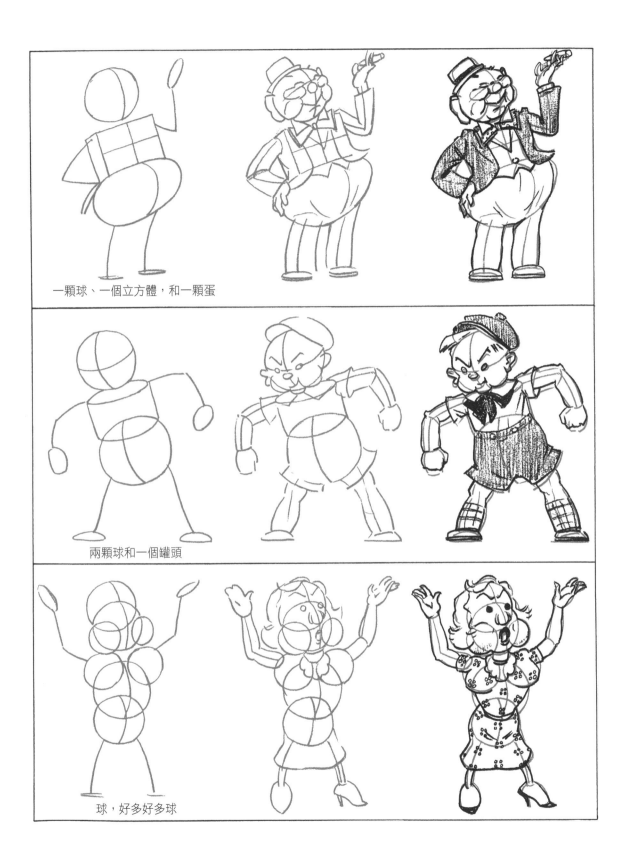

一顆球、一個立方體，和一顆蛋

兩顆球和一個罐頭

球，好多好多球

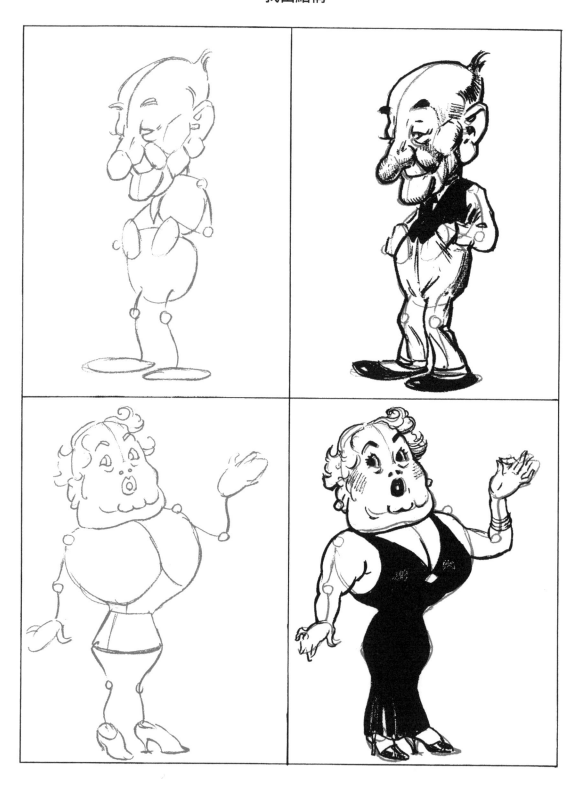

自己試試看吧

自由揮灑

這些應該很有趣

自己構圖，別只是模仿

加上不同的民族

這些全都可以照我們的方法畫出來

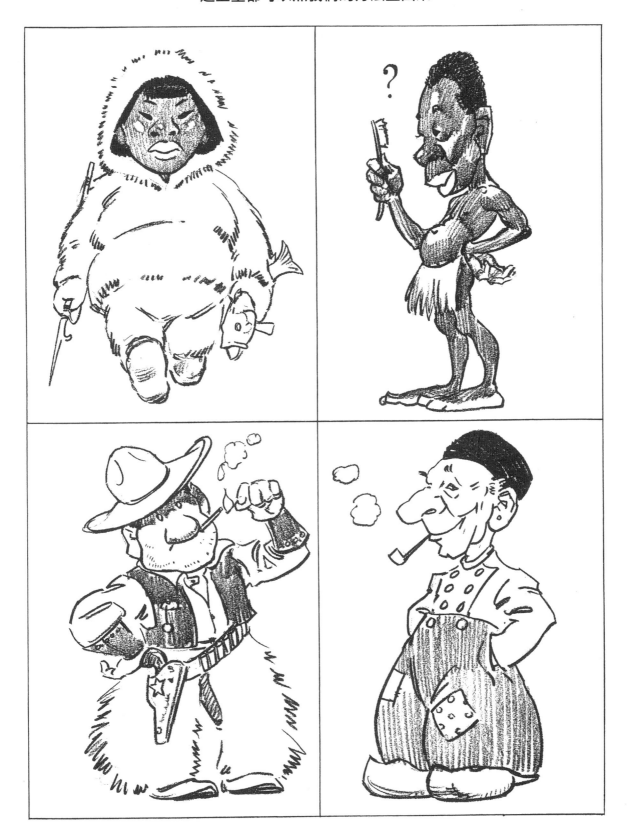

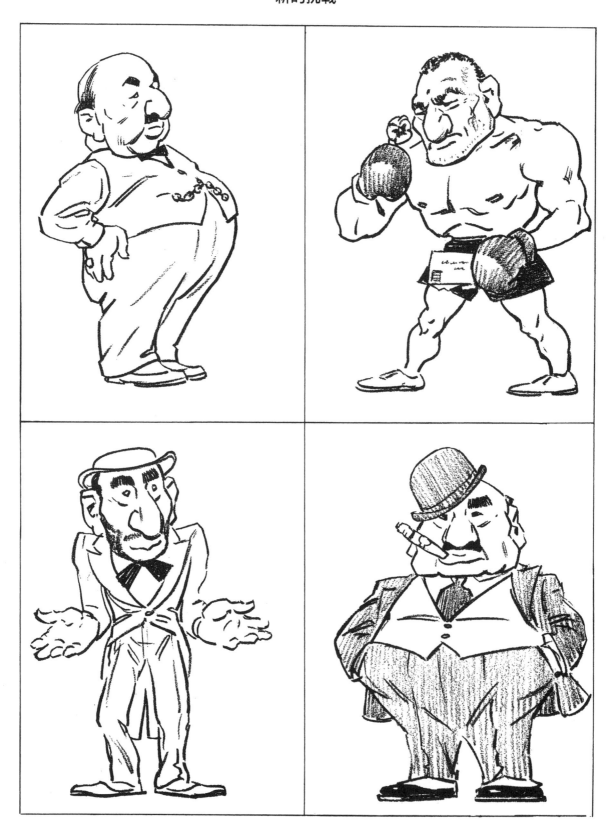

凡夫俗子

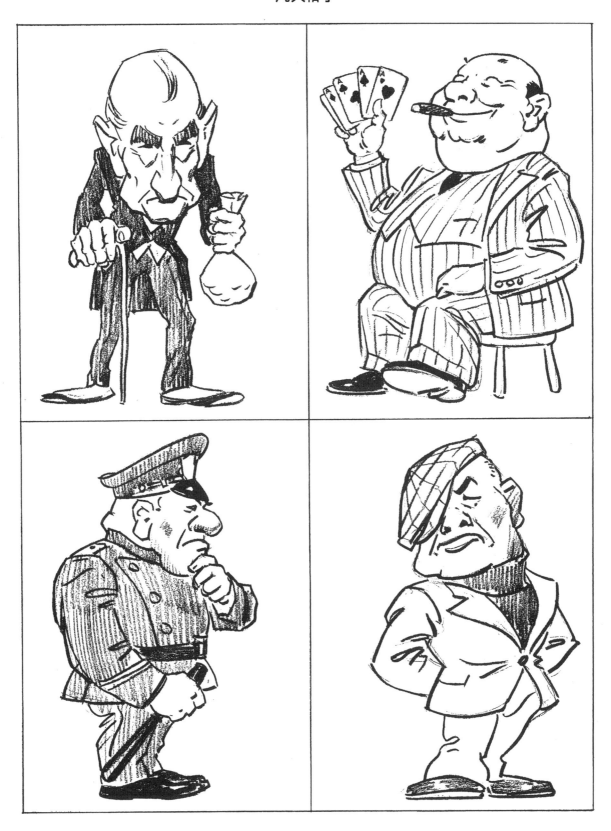

農場

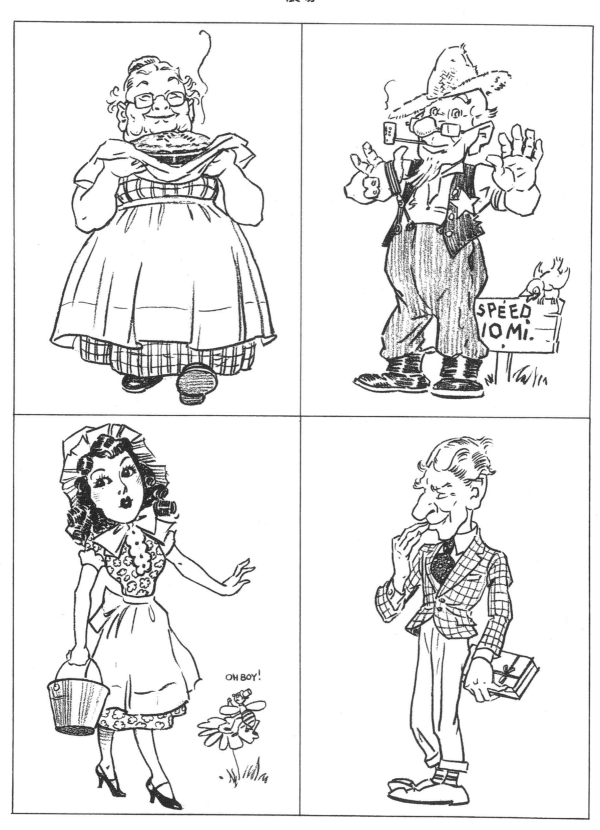

記得當時年紀小

安娜貝爾

天生運動好手

妖姬

更多妖姬

前縮法

除非有一套完整的勾勒構圖方法，否則要做到前縮非
常困難。以右邊的人體來說，各部位與關節人偶的圖
片相似。如果將人體想像成由許多片段組合在一起，
前縮就像我們在 Part 1 建構頭部一樣。想像成下圖
的立方體，則是跟頭部一樣，藉由將側面圖投射成正
面圖，或者將正面圖投射為側面圖，取得前縮效果。
確定想要的部位傾斜角度和位置，接著藉由平行線建
立人體的其他位置，讓所有重要點都能一致。人體近
前時，要放大最靠近的部位，縮小遠離你的部位。儘
管我個人偏好倚靠眼力，但學會這種方法通常可以輕
鬆解決難題，所以最好知道做法。

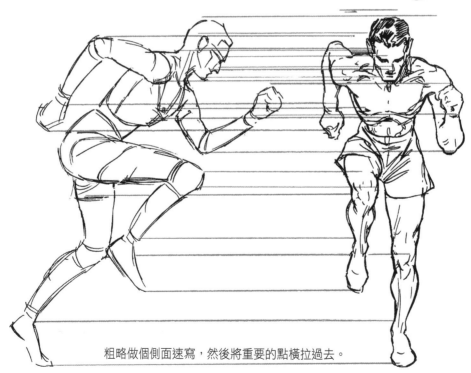

粗略做個側面速寫，然後將重要的點橫拉過去。

畫出生動畫面

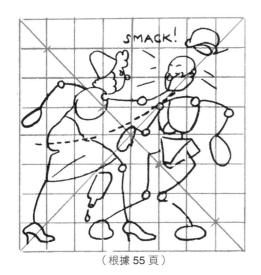

（根據 55 頁）

我們又回到貧民區娜莉的故事，而且這力道真大！她在這裡是要説明，那些關節人偶不是用來騙人的。用這種方法，你在兩分鐘內畫出的人體，可比毫無章法地花兩天時間，拿已經完成的畫作胡搞，顯得更加真實。如果娜莉不是真的甩這傢伙一巴掌，我就是小豬。我幾乎都聽到了。

我已經把該怎麼做全都告訴你們了！

3 畫中人物生活的世界
A World for Your Figures to Live In

透視法

兩點透視圖

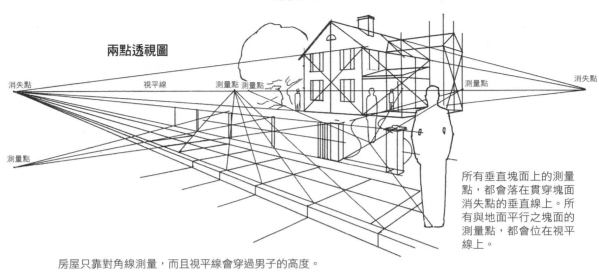

消失點 視平線 測量點 測量點 測量點 消失點

測量點 測量點

所有垂直塊面上的測量點，都會落在貫穿塊面消失點的垂直線上。所有與地面平行之塊面的測量點，都會位在視平線上。

房屋只靠對角線測量，而且視平線會穿過男子的高度。

單點透視圖

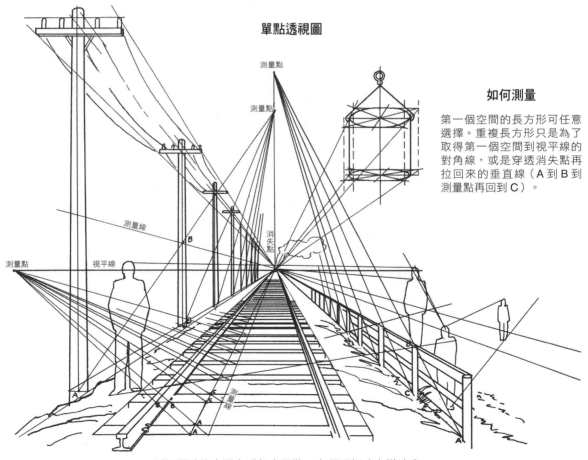

測量點

測量點

測量線

B

測量點 視平線

消失點

測量線

測量線

A B C A A A

C B C

A

如何測量

第一個空間的長方形可任意選擇。重複長方形只是為了取得第一個空間到視平線的對角線，或是穿透消失點再拉回來的垂直線（A 到 B 到測量點再回到 C）。

透視圖法比實際上看起來更難，必須理解才有辦法畫。

如何在地面安置人體

若地平面並非等高，人體可能高於或低於視平線，但一定以實際的透視圖法呈現。

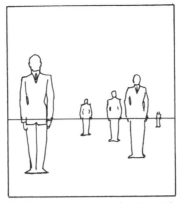

在平坦等高的地平面上，視平線必定會在同一個高度穿過所有人體的同一個處。

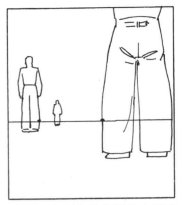

畫面一定要依最靠近的人體安排，否則可能跑到畫面之外。

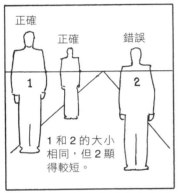

視平線會固定在人體的任何高度，但所有人體必然會相對應。

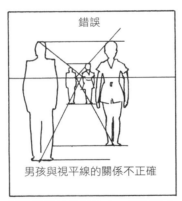

男孩雖然被畫得較小，但和男人與視平線沒有對應關係。

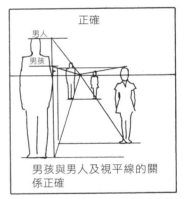

男孩的大小與男子相較應該比例相近，並正確地安排在地平面上。

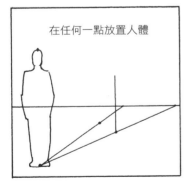

設定想要的人體定點，然後從腳畫線穿過各點通向視平線。

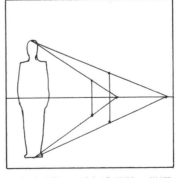

然後將線拉回到人體頂點。從選定的點豎起垂直線。

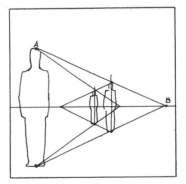

線 A–B 切過垂直線的地方，就是與原始人體相同的相對高度。

人體透視圖

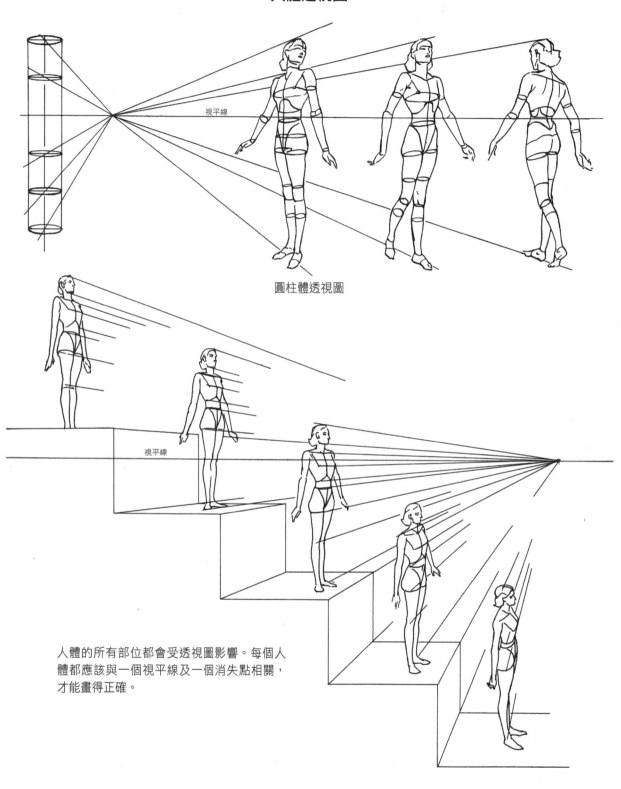

視平線

圓柱體透視圖

視平線

人體的所有部位都會受透視圖影響。每個人
體都應該與一個視平線及一個消失點相關，
才能畫得正確。

常見的錯誤

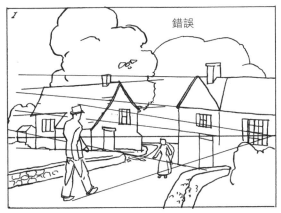

仔細研究這些圖。這些都是常見的錯誤。所有物體的比例都沒有對應。

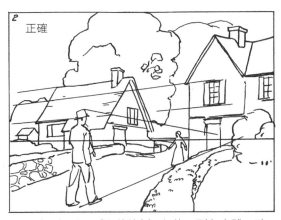

這裡的透視圖及房屋的比例已經修正到與人體一致。

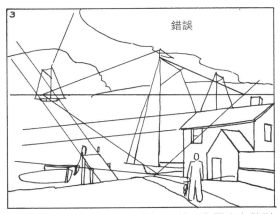

所有消失點必須落在同一個視平線。上圖沒有做到這一點。

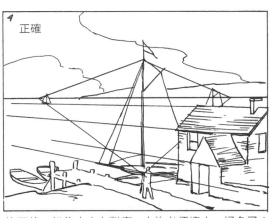

修正後,船隻大小有對應,人物必須縮小。好多了!

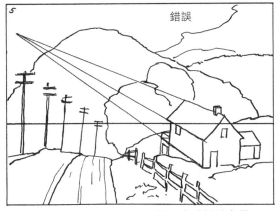

如果這棟房屋正確,我們就能越過山眺望遠方了。

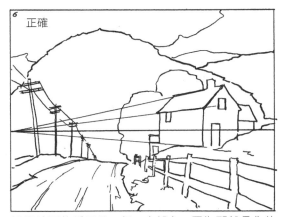

視平線可能看不見,但一定都有,因為那就是你的視線水平。

家具

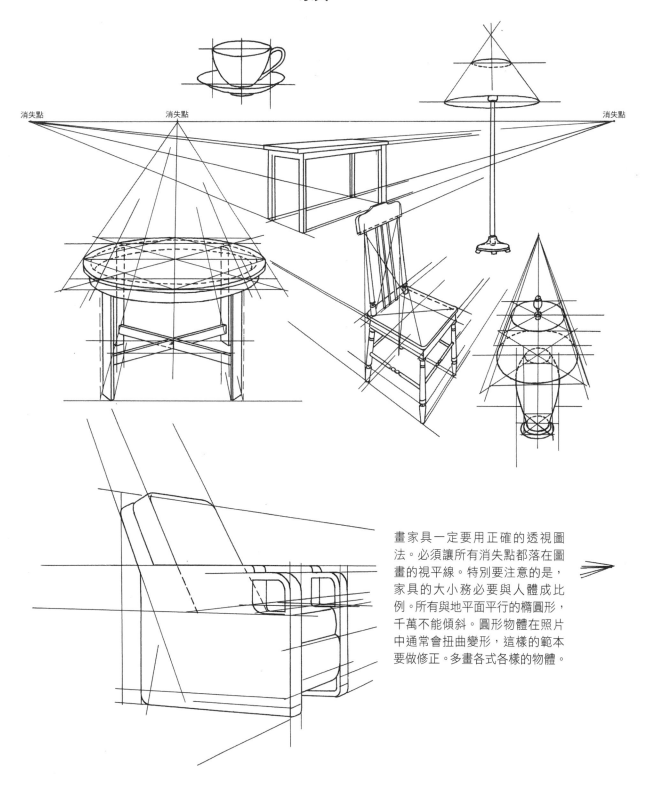

畫家具一定要用正確的透視圖法。必須讓所有消失點都落在圖畫的視平線。特別要注意的是，家具的大小務必要與人體成比例。所有與地平面平行的橢圓形，千萬不能傾斜。圓形物體在照片中通常會扭曲變形，這樣的範本要做修正。多畫各式各樣的物體。

消失點　　　消失點　　　　　　　　　　　　　　　　　消失點

如何將家具投射到地面

這裡有個在地平面建立家具與人體的絕佳方法，實際操作比看起來要簡單。這個方法可以用在任何題材，無論是室內還是室外，可確保所有素材的位置正確且比例正確。

畫一個四方形或長方形，並分割成方格，擬定家具和人體的大小與位置。在草圖上設定一個基準線，並在上方設定一個視平線。將分割線往上拉長穿過基準線至消失點。第一個正方形的深度自定（方格 8）。畫出穿過方格 8 的對角線，以確定測量線。這條線切過其他分割線的地方，標示其他方格的深度。將所有方格標注號碼，每條線和每個點就能找到定位。這時再以 97 頁描述的方法，以想要的刻度比例確定高度。

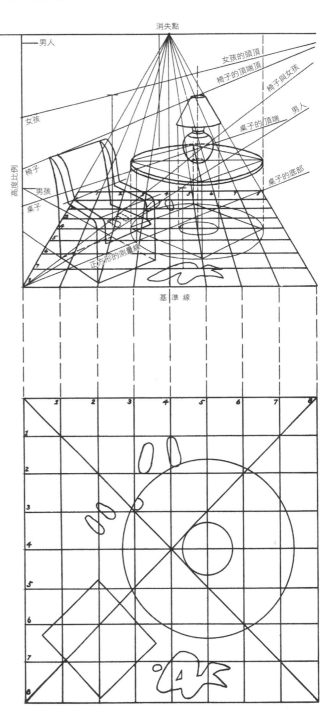

視平線
消失點
男人
女孩的頭頂
椅子的頂端頂
椅子與女孩
女孩
桌子的頂端
男人
椅子
桌子的底部
高度比例
男孩
桌子
正方形的測量線
基 準 線

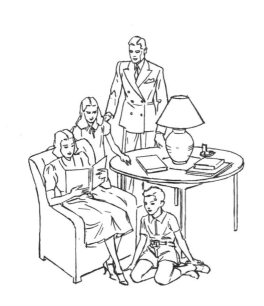

根據平面圖建構室內環境 I

1.
畫一個長方形，代表圖畫的平面圖，大小不拘。將之分為十六等分。從三個角（1,2,3）往下拉線至測量線，接著從各 o 點往下拉線。在測量線的中間上方確定測量點（任選）。

3.
將測量線上的點 2 與點 3 連到測量點。此時就確定了角 2 與角 3，將這些點連到消失點。各 o 點的做法相同。

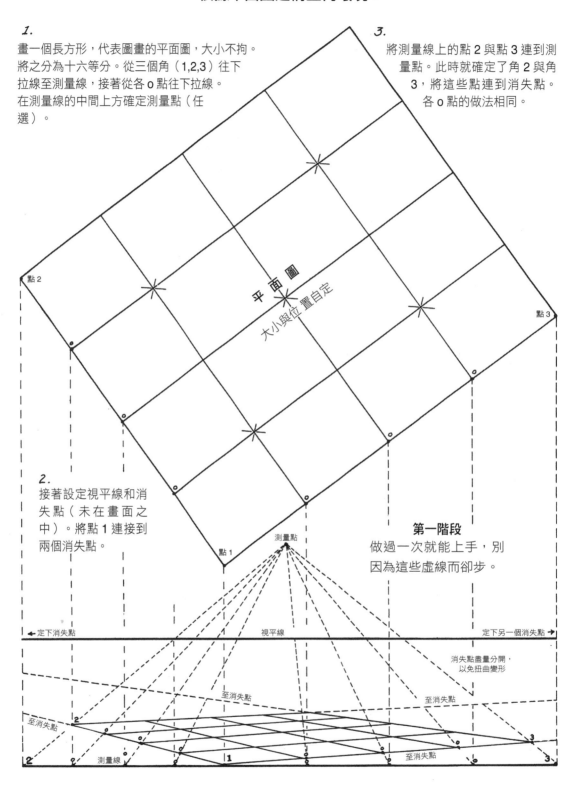

平 面 圖

大小與位置自定

點 2

點 3

點 1

測量點

2.
接著設定視平線和消失點（未在畫面之中）。將點 1 連接到兩個消失點。

第一階段
做過一次就能上手，別因為這些虛線而卻步。

◄ 定下消失點

視平線

定下另一個消失點 ►

消失點盡量分開，以免扭曲變形

至消失點

至消失點

至消失點

至消失點

2

2

測量線

1

至消失點

3

3

根據平面圖建構室內環境 II

按照自己的意思規劃房間。根據平面圖的十六個方格確定家具的位置。如果還是不行，那就將邊緣的線條往下投射到測量線，再回到測量點（參考「爸爸的椅子」）。憑眼力或刻度比例建立起牆壁與家具。

接著標出預定呈現在圖畫中的室內部分。可將這部分分割成方格，並放大到想要的尺寸。參考下一頁。

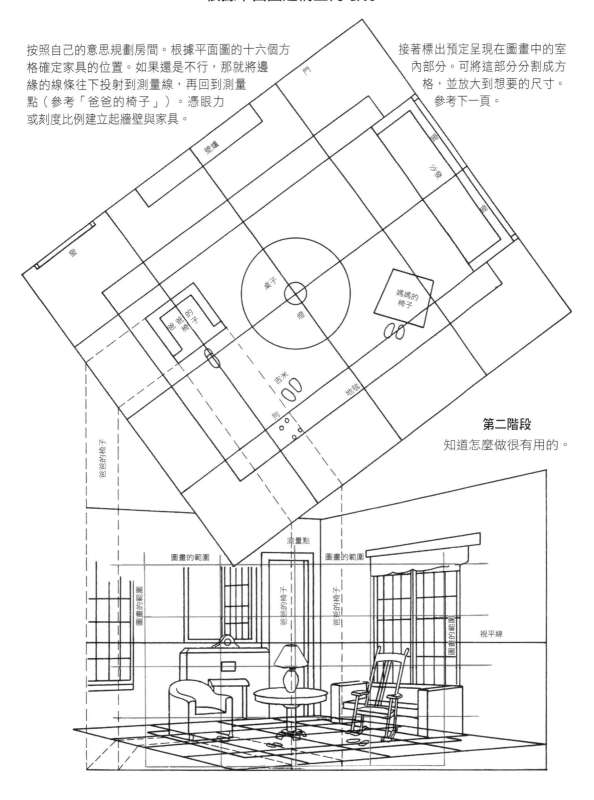

第二階段

知道怎麼做很有用的。

根據平面圖建構室內環境 III

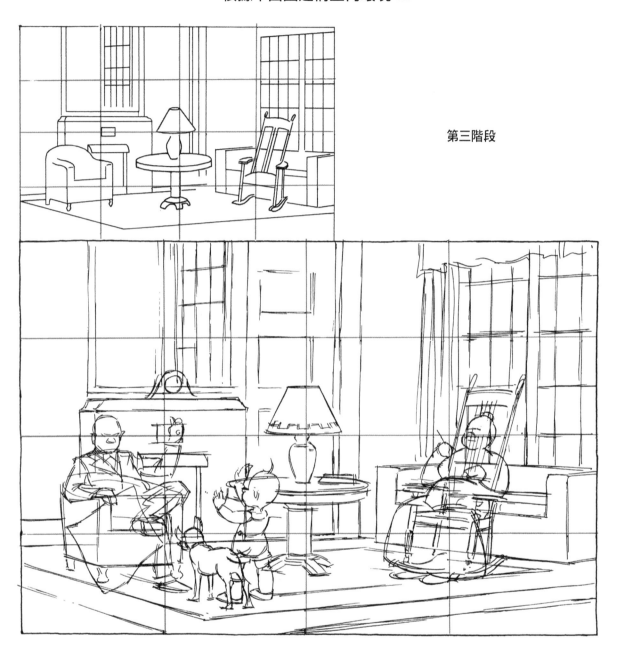

第三階段

將畫著小方格的透視圖以相同比例放大到較大的長方形上。這時最好拋開尺不用，靠眼力填滿放大的方格，用尺畫的線僵硬死板。在做房間的速寫時，人物也要加進來。如果願意，也可以另外給人物做速寫，直到你確信它們能說出故事。這樣就能建構出任何類型的圖。

根據平面圖建構室內環境 IV

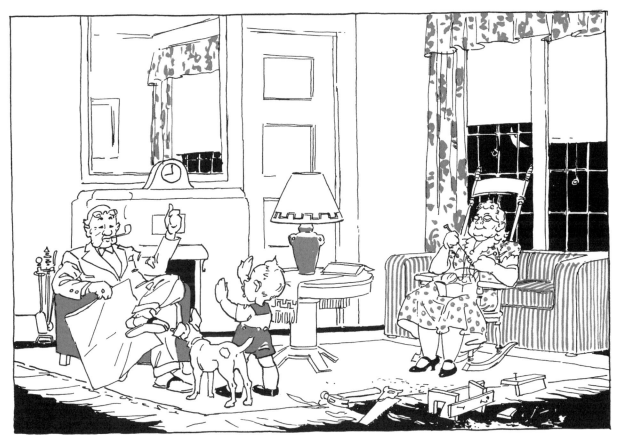

睡前時光

這是完成的畫稿。給一些鉛筆素描上墨水非常有趣,找一瓶防水的黑色繪圖墨水。也可以找一盒學生用的水彩,那就更加有趣了。知道何為正確的透視,對於呈現立體、完整,且專業的作品樣貌,大有幫助。這個步驟為你學會的小人物畫開啟了一整個世界。不妨花點時間,看看能用這套方法做出什麼。這提供了各種設定作品的可能,更有動手畫的興奮激動。現在我們該繼續新的題材了。

光與影的基本原則

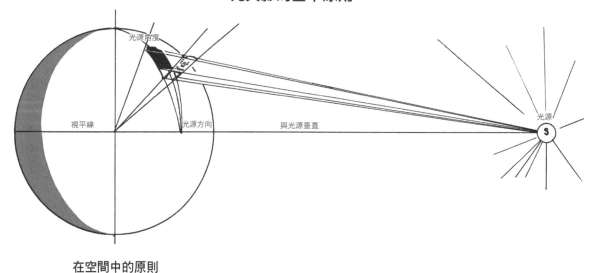

在空間中的原則

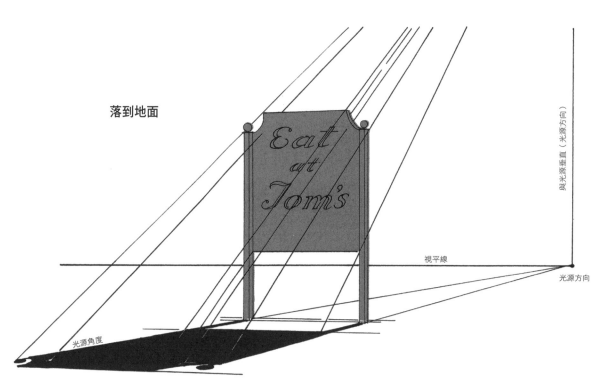

光線以直線行進。不管從哪一點，中間的光線，亦即「與光源垂直」，會接觸地面並穿透其中心。在光源正下方那一點，我們定為光源方向（direction of light，DL）。S 則代表垂直線頂端的「光源」（source）。從陰影範圍最遠處到光源方向，再往上到光源又回到陰影，形成一個三角形。三角形的第三個角是「光源角度」（angle of light，AL）。光源方向可能就是陰影的消失點，或是繼續往外的基準。

確立地面陰影的簡易方法

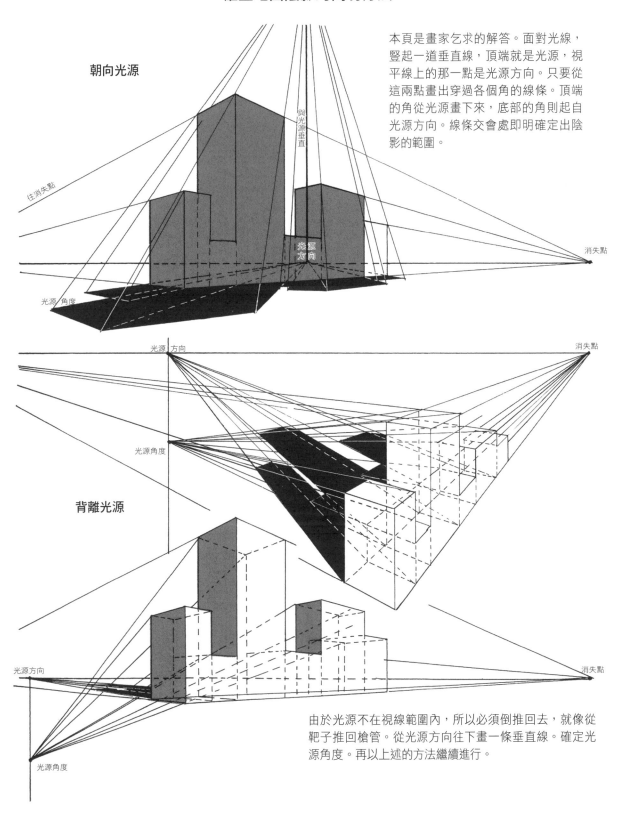

朝向光源

與光源垂直

往消失點

光源方向

消失點

光源角度

本頁是畫家乞求的解答。面對光線，豎起一道垂直線，頂端就是光源，視平線上的那一點是光源方向。只要從這兩點畫出穿過各個角的線條。頂端的角從光源畫下來，底部的角則起自光源方向。線條交會處即明確定出陰影的範圍。

光源方向

消失點

光源角度

背離光源

光源方向

消失點

光源角度

由於光源不在視線範圍內，所以必須倒推回去，就像從靶子推回槍管。從光源方向往下畫一條垂直線。確定光源角度。再以上述的方法繼續進行。

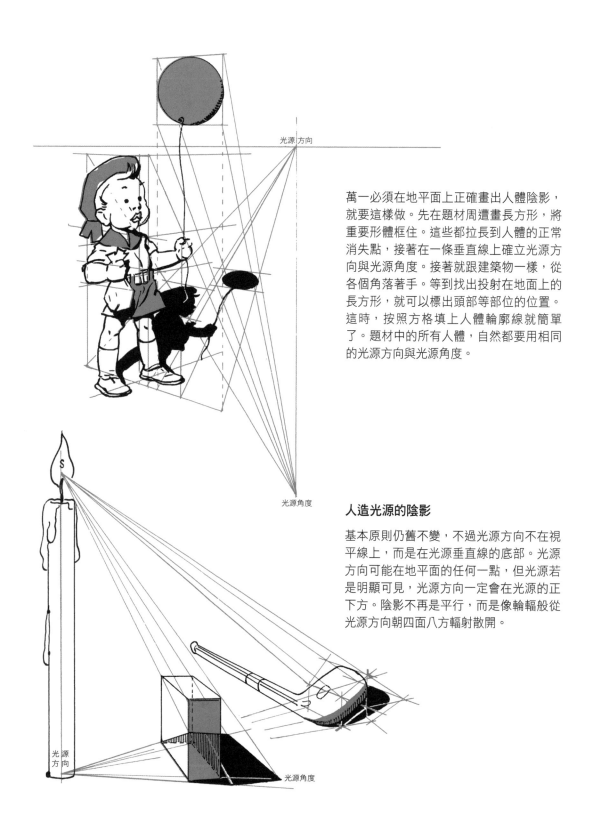

光源方向

萬一必須在地平面上正確畫出人體陰影，就要這樣做。先在題材周遭畫長方形，將重要形體框住。這些都拉長到人體的正常消失點，接著在一條垂直線上確立光源方向與光源角度。接著就跟建築物一樣，從各個角落著手。等到找出投射在地面上的長方形，就可以標出頭部等部位的位置。這時，按照方格填上人體輪廓線就簡單了。題材中的所有人體，自然都要用相同的光源方向與光源角度。

光源角度

人造光源的陰影

基本原則仍舊不變，不過光源方向不在視平線上，而是在光源垂直線的底部。光源方向可能在地平面的任何一點，但光源若是明顯可見，光源方向一定會在光源的正下方。陰影不再是平行，而是像輪輻般從光源方向朝四面八方輻射散開。

光源方向

光源角度

蠟燭和街燈的處理步驟完全相同。留意燈下的那一圈陰影，以及如何取得這圈陰影。人體依照正常方法設定，光影的大致範圍就顯現在人體上。這說明了燈光底部光源方向的輪輻概念。

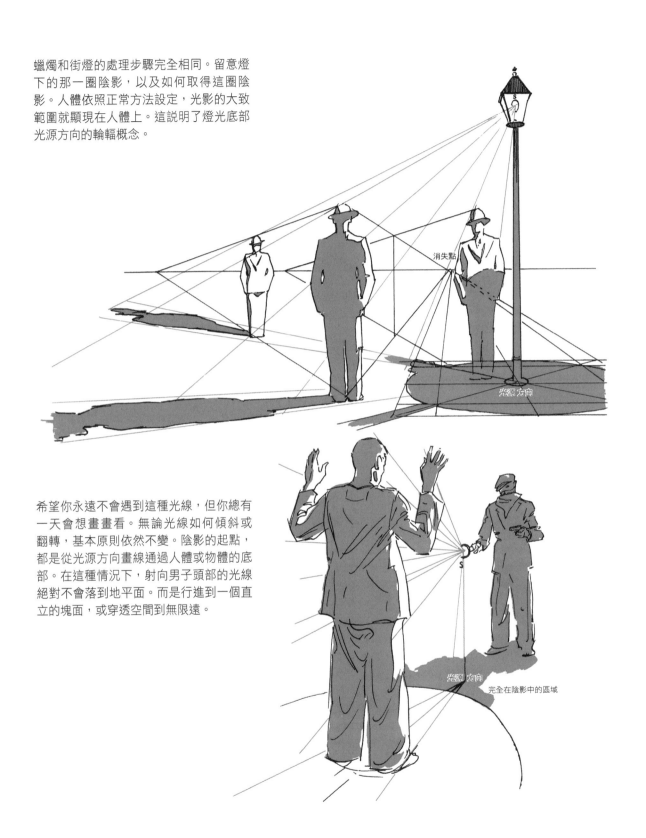

消失點

光源方向

希望你永遠不會遇到這種光線，但你總有一天會想畫畫看。無論光線如何傾斜或翻轉，基本原則依然不變。陰影的起點，都是從光源方向畫線通過人體或物體的底部。在這種情況下，射向男子頭部的光線絕對不會落到地平面。而是行進到一個直立的塊面，或穿透空間到無限遠。

光源 方向

完全在陰影中的區域

當光源在圖畫範圍之外時

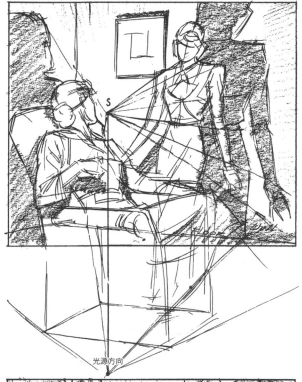

光源方向

我們暫且假設左上圖速寫中，光源在畫面的前方。那麼最理想的方式就是在速寫時，底部留下足夠的空間，能大略畫出完整人體，並有足夠的地板空間可確定光源方向。如果陰影要落在牆上，就畫出牆壁的地板線。將基準線拉到牆相交的線，再將線條垂直往上拉。此時挑出人體上的點，從光源畫線穿過那些點，直到與從地板豎起的線條交會。

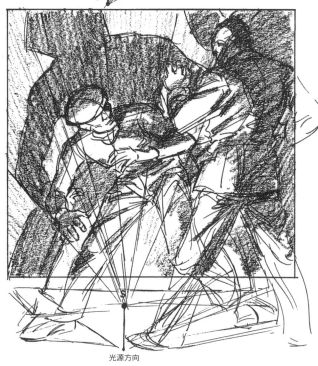

光源方向

左下圖速寫顯示光源來自畫面的下方，幾乎就在地面上。對許多題材來說，這樣非常有戲劇效果。陰影不僅創造出有趣的圖案，更強化動作以及要說的故事。用這種方法設計各種圖畫效果極佳也頗為實用。人體速寫可用沾水筆，並用軟鉛筆做出陰影的效果。

如何表現室外的光影

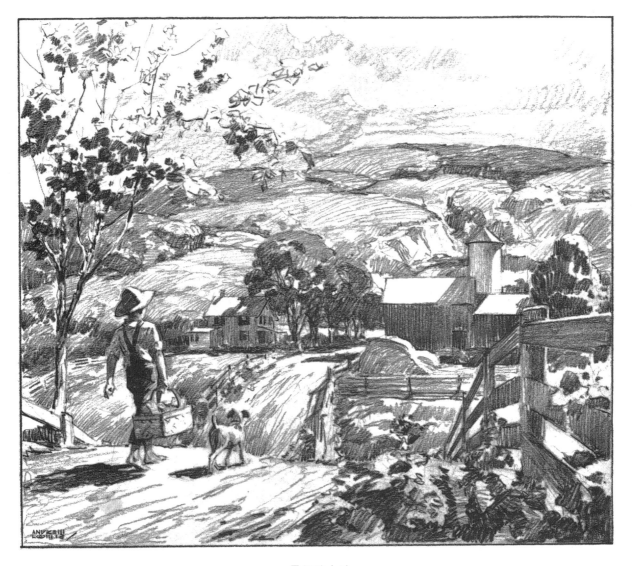

最後的山丘

我在這裡選了一個題目，如果對 Part 3 提到的基本原理沒有一些了解，可能會感到非常困難。利用透視圖法，加上光與影的效果，我們能創造出空間、形體，以及有存在特質的假象。這幅素描因為運用了基本原則，或許有種根據真實環境寫生的「感覺」。不過，這其實是憑想像完成的，沒有任何範本，只是讓你看到其中的可能性。這是很大的素材寶庫。務必從這個巨大的來源作畫。不要只是模仿。以你觀察到自認為真實的內容「建造」。盡量讓筆下畫的每一樣事物都有個人特質。畫家令人感興趣的地方就是這種特質。

接近尾聲，朋友。我們該走了，再會！

掌握原則，感受創作的悸動

我猜所有人都能原諒我在本書給自己保留了一個小角落。萬事萬物最終都會走到終點，這本書也一樣，這是我在這方面的初嘗試，也是我全力以赴的心血。有時候，我看著日落又日升，卻一夜無眠。我從來沒有告訴任何人，這裡（似乎有）幾千幅素描究竟花了我多少時間。我敢說不會有人相信的。我筋疲力竭卻又無限滿足。寫這本書極為有趣，因為回溯了多年前走過的路；帶我回顧最初追求謀生知識的奮鬥掙扎。讓我時時重溫早期的素描。

要是我在生涯一開始就能匯集這些作業基本原則、並整理得條理分明，而且像我現在這樣照章行事，一切大概都會變得很簡單。但那些知識就像從莢果中抽取棉絮一樣，是一點一滴在無意間收集而來的。只有一些是你能掌握，只有部分能生根發芽。奇妙的是，最簡單的事實往往是最後理解的。而一旦理解了，那些道理的簡單易懂，正是讓人認可接受的最大理由，即使要為此徹底拋棄累積了大半輩子的得意理論和概念。我怎麼會知道自己比從前更正確？答案就如同患病後痊癒的康復者為什麼知道自己復原了一般。

缺乏知識，可能是比努力吸取知識更大的磨難。我只知道我比從前更樂於自己的工作。我發表作品的地方，是我一度以為無望企及的地方。我可以心平氣和，並以經驗帶來的篤定自信處理作品。本書企圖將這種心平氣和移植給千千萬萬的人，否則他們必定在努力踏出最卑微的起步時，也要遭受同樣的痛苦。

我想不出有什麼領域，連簡單整理的作業基本原則都如此嚴重匱乏。沒有什麼像藝術這個領域那樣散漫、雜亂無章。我不是漫畫家，但我建議新手選擇諷刺漫畫，主要

是因為頗有樂趣，而我從一開始就希望，新手能感受到一點應有的創作樂趣。當畫家跟其他學科一樣，開始累積並留下豐富的經驗，自由但謙遜地增添自己小小的貢獻，那麼藝術或許有機會重建在大眾心中的地位，甚至對抗相機機械般的完美無瑕，即使社會正經歷變遷及金融大蕭條。我們這個時代的頹喪消沉，對我輩乃至後輩的影響比貧富更巨。發自內心的小小喜悅必定是所有人樂見的，或許我的書就是朝這個方向邁出的一步。

沒錯，朋友們，我很累，但很開心。我的小小成果儘管微不足道，但已經完成。我屏息以待，要看看大家是否喜歡，就像等待美術編輯或藝術總監的判決。我付出許多無眠的夜，只為了與你們一同感受創作的最初悸動，即使只是用鉛筆畫的線條。你會愛上自己筆下的小人物，即使他們有些笨拙，也只有一點像人。

自然就是最好的導師

學習根據生活作畫

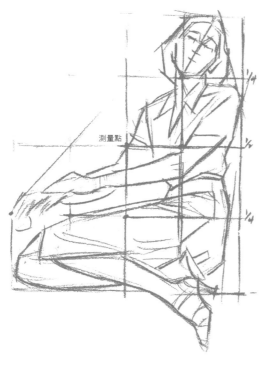

測量點

根據生活速寫時，最實用的方法就是拿起鉛筆或尺，伸長手臂，靠著眼力找出題材上下左右的中間點。找出大致能框進題材的長方形，並如上圖一般分割方格後作畫。這時只要記住中間點落在哪裡，就能再次靠眼力找出方格，配合各點大略畫出大塊的形狀，接著畫較小的形體，畫出陰影的形狀並填滿。

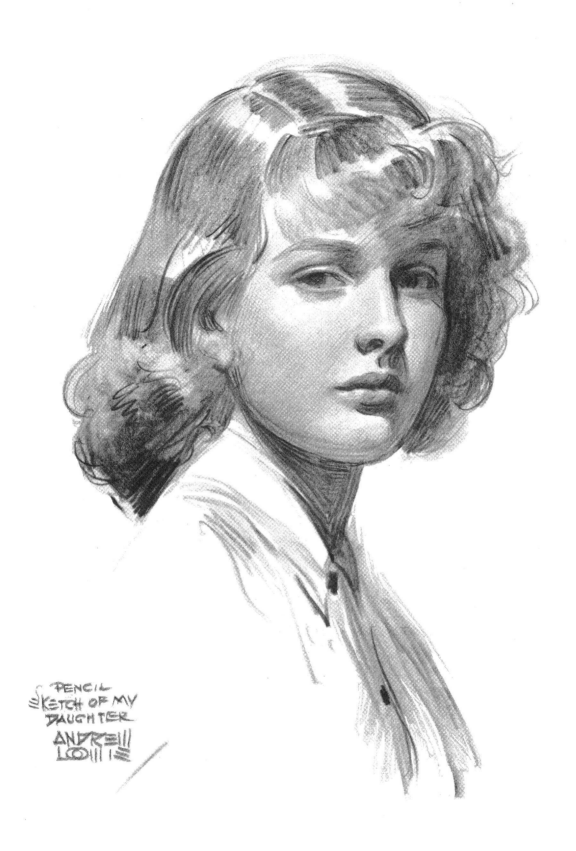

PENCIL
SKETCH OF MY
DAUGHTER
ANDREW
LOOMIS

但願你能一直享受繪畫的樂趣，再見！

素描的樂趣
Fun With a Pencil

作　　者　安德魯‧路米斯
譯　　者　林奕伶
主　　輯　呂佳昀

總　編　輯　李映慧
執　行　長　陳旭華（steve@bookrep.com.tw）

印務經理　黃禮賢
封面設計　許晉維
排　　版　蕭彥伶
印　　刷　中原造像股份有限公司
法律顧問　華洋法律事務所 蘇文生律師

定　　價　499 元
初　　版　2017 年 6 月
二　　版　2020 年 6 月

社　　長　郭重興
發行人兼
出版總監　曾大福
出　　版　大牌出版／遠足文化事業股份有限公司
發　　行　遠足文化事業股份有限公司
地　　址　23141 新北市新店區民權路 108-2 號 9 樓
電　　話　+886- 2- 2218 1417
傳　　真　+886- 2- 8667 1851

國家圖書館出版品預行編目（CIP）資料

素描的樂趣 / 安德魯‧路米斯（Andrew Loomis）著；林奕伶 譯 . -- 二版 . -- 新北市：大牌出版，
遠足文化發行 , 2020.06
　面；　公分
譯自：Fun with a pencil
ISBN 978-986-5511-19-7（平裝）

1. 素描　2. 繪畫技法

947.16　　　　　　　　　　　　　　　　　　　　　　　　　　　　109005245